英 雄　　　動 作　　　Coding　　　學 習　　　漫 畫

三民書局

© Coding man 03：新手用戶

著 作 人	k-production
繪　　者	金瑋守
監　　修	李　情
審　　訂	蘇文鈺
譯　　者	趙翊婷
責任編輯	陳妍蓉
美術設計	郭雅萍

發 行 人	劉振強
發 行 所	三民書局股份有限公司
	地址　臺北市復興北路386號
	電話　(02)25006600
	郵撥帳號　0009998-5
門 市 部	(復北店) 臺北市復興北路386號
	(重南店) 臺北市重慶南路一段61號
出版日期	初版一刷　2019年1月
編　　號	S 317850

行政院新聞局登記證局版臺業字第○二○○號

有著作權‧不准侵害

ISBN 978-957-14-6555-5　（平裝）

http://www.sanmin.com.tw　三民網路書店

※本書如有缺頁、破損或裝訂錯誤，請寄回本公司更換。

英雄　動作　Coding　學習　漫畫

03 新手用戶

作者：k-production｜繪者：金瑁守
監修：李情｜推薦：韓國工學翰林院
譯者：趙翊婷｜審訂：蘇文鈺

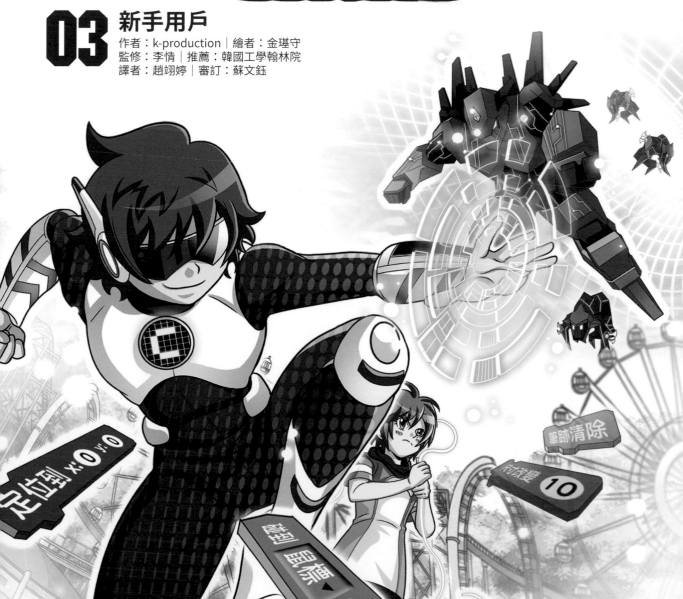

特色

漫畫	觀念整理	實戰練習
將學習內容融入 有趣的漫畫中	透過觀念整理 拓展學生思考	親自解決各種 coding問題

Coding man01 第43頁

Coding man01 第162頁

Coding man01 第167頁

只要看漫畫就可以順利破解coding！

我，劉康民已經開始學習了！
朋友們也和我一起吧，如何？

✓ 創造學習coding時不可或缺的世界觀！

✓ 漫畫與學習的密切連結！

✓ 韓國工學翰林院認證且推薦！

這麼重要的coding是很有趣的！

Steve Jobs (蘋果公司創辦人)

「這國家的所有人都應該要學coding，coding教育人們思考的方法。」

Barack Obama (美國前總統)

「不要只購買電子遊戲，親自製作看看吧；不要只是滑手機，嘗試著設計程式吧。」

Tim Cook (蘋果公司代表人)

「比起外語，先學習coding吧，因為coding是能和全世界70億人口溝通的全球性語言。」

推薦序

李　情 (大光小學　教師)

　　身為這個被稱作「第四次工業革命」時代的人類，需要對coding有正確的理解，以及相當的興趣才行。我相信*Coding man*系列可以幫助小學生們，利用趣味的方式理解陌生的coding，透過書中的主角康民而逐步對coding產生親近感，學習到連結在漫畫情節中的大量知識與概念，效果值得期待。

韓國工學翰林院

　　韓國工學翰林院主要目標是發掘對技術發展有極大貢獻的工學技術人員，同時對於這些人員的學術研究、事業提供協助。現在正處於人工智慧的時代，全世界都陷入coding熱潮，韓國對於軟體與coding相關課程的興趣也與日俱增。*Coding man*系列是coding教育的起點，而本書是第一本將電腦知識、coding及Scratch這個程式有趣地融入故事中的漫畫，所以即使是對coding沒興趣的學生，也會產生「我想更了解coding」這樣的想法。

蘇文鈺 (成功大學資訊工程系　教授)

　　我是資工系老師，卻不覺得所有人都要來學程式，包含小孩子在內！如果你對計算機有興趣，也許先別急著去讀計算機概論。這是一本用比較簡單還加入圖解的書，方便你了解計算機領域裡的部分內容。如果你對於這些東西感到興趣，再開始接觸程式設計也不遲。我所能做的建議是，電腦是一個有趣的東西，不只是可以用來玩遊戲等娛樂，還可以幫助你做好很多事，在未來，幾乎每個人的生活都離不開電腦，即使只是用人家設計的應用軟體，能善用它總不是壞事，如果真的對電腦科學有興趣，這可是會讓人廢寢忘食，值得用一生去投入的喔！

本書常出現的單字

#VR #AR #虛擬實境 #擴增實境

#全像圖

#網路 #社群網站(SNS)

#創作者 #影像網誌(Vlog)

#抽象化 #核心要素 #模型 #圖示

#動作積木 #角色 #舞台

#x坐標 #y坐標 #順時針旋轉

目 次

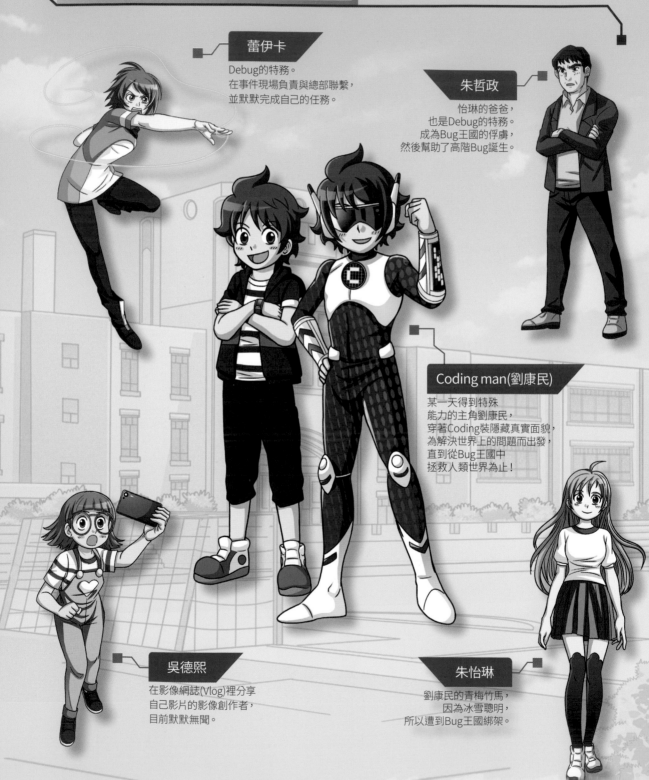

登場人物

蕾伊卡
Debug的特務。
在事件現場負責與總部聯繫，
並默默完成自己的任務。

朱哲政
怡琳的爸爸，
也是Debug的特務。
成為Bug王國的俘虜，
然後幫助了高階Bug誕生。

Coding man(劉康民)
某一天得到特殊
能力的主角劉康民，
穿著Coding裝隱藏真實面貌，
為解決世界上的問題而出發，
直到從Bug王國中
拯救人類世界為止！

吳德熙
在影像網誌(Vlog)裡分享
自己影片的影像創作者，
目前默默無聞。

朱怡琳
劉康民的青梅竹馬，
因為冰雪聰明，
所以遭到Bug王國綁架。

Bug王國

Coding世界的邪惡勢力。
Coding世界的系統都必須倚賴coding的操作，
和人類世界是不同次元的存在。

動作Bug

Bug王國第一個高階Bug，
有隨心所欲地操縱
Scratch動作積木的能力。

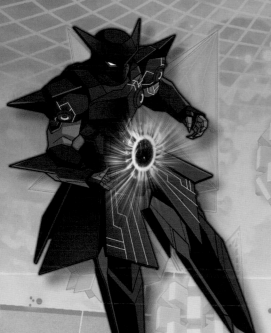

X-Bug

Bug王國的第二領導人。
看似服從Bug國王的命令，
但其實暗藏其他野心。

小囉嘍Bug

入侵人類世界，
執行上級交代任務的低階Bug。
由於bug實力不強，
所以變身成人類時看起來不太自然。

其他登場人物

泰俊

景植

宥彩

俊英

前情提要

獲得了能任意操控Scratch積木的小學生劉康民，
因為怡琳和朱哲政叔叔遭到綁架，
下定決心成為懲罰Bug王國的祕密武器。
此外，只要向3D列印機輸出而成的
人工智慧機器人Smile說出：「衝啊！」就能夠變身，
賦予康民十分強大的體力與能力…

Coding裝新手教學？

若要讓Coding裝完全成為屬於我的武器，
必須要先擊退新手教學Bug？
透過實戰練習盡情發揮coding能力的康民，
現在才要開始大顯神威！

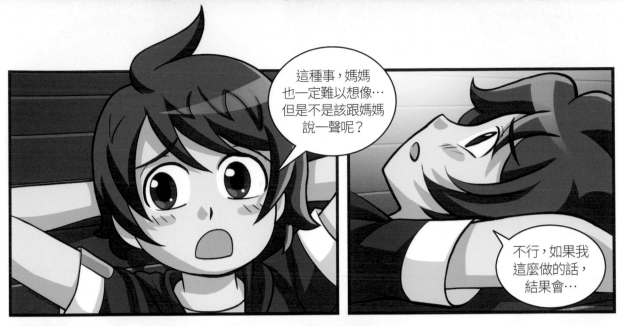

開門

康民的祕密基地

Smile～
晚上有乖乖
待在家吧？

衝啊！

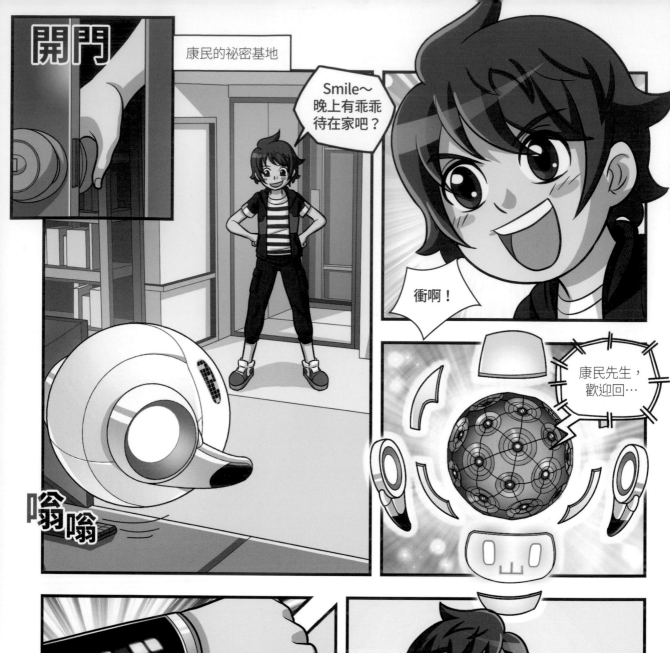

嗡嗡

康民先生，
歡迎回…

首先，
來點氣氛吧？

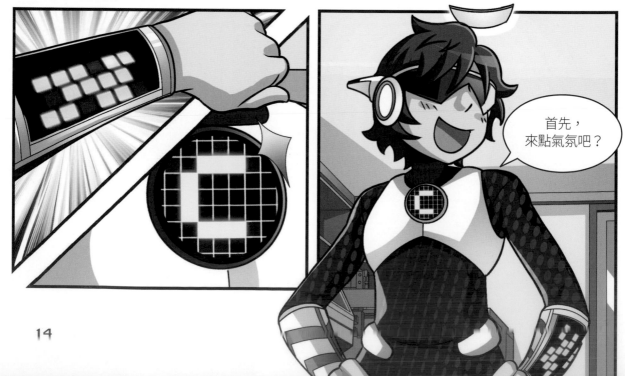

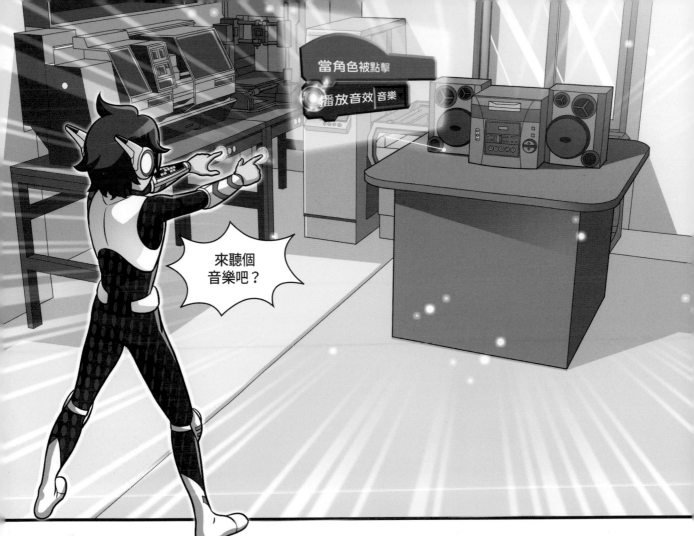

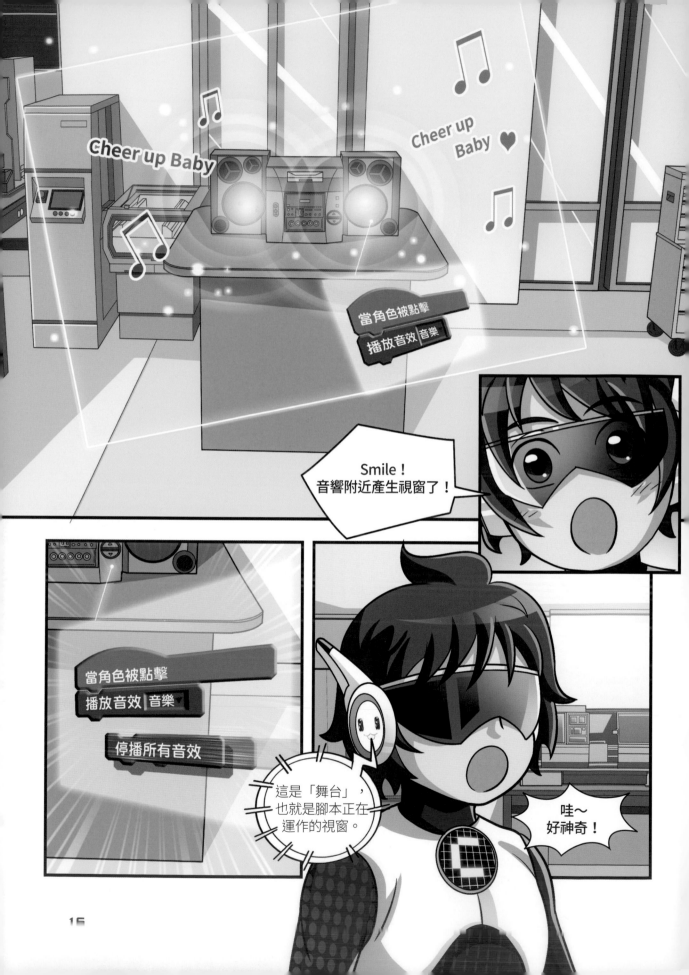

謝啦，但不需要說，我怎麼可能連這個都不知道。

康民先生的心跳指數正在上升當中，偵測結果顯示99％的機率為說謊。

康民先生，現在準備就緒。

請按下鍵盤上的藍色按鈕。

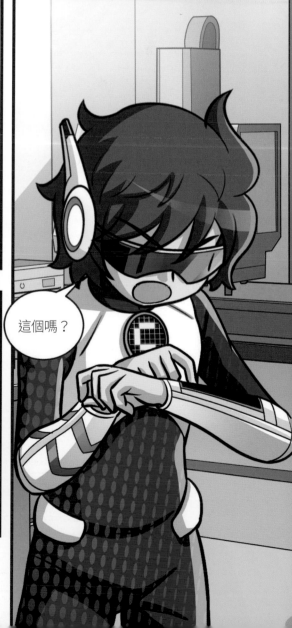

這個嗎？

新手教學？

Coding裝新手教學，
第一階段開始。

Coding裝新手教學，
第一階段開始。

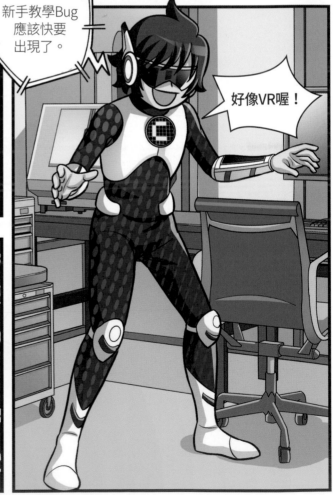

新手教學Bug
應該快要
出現了。

好像VR喔！

介紹視窗還顯示
在眼前！

Coding裝新手教學，
第一階段開始。

漫畫中的觀念

大家聽說過虛擬實境、VR嗎？
100頁會有更詳細的說明喔！

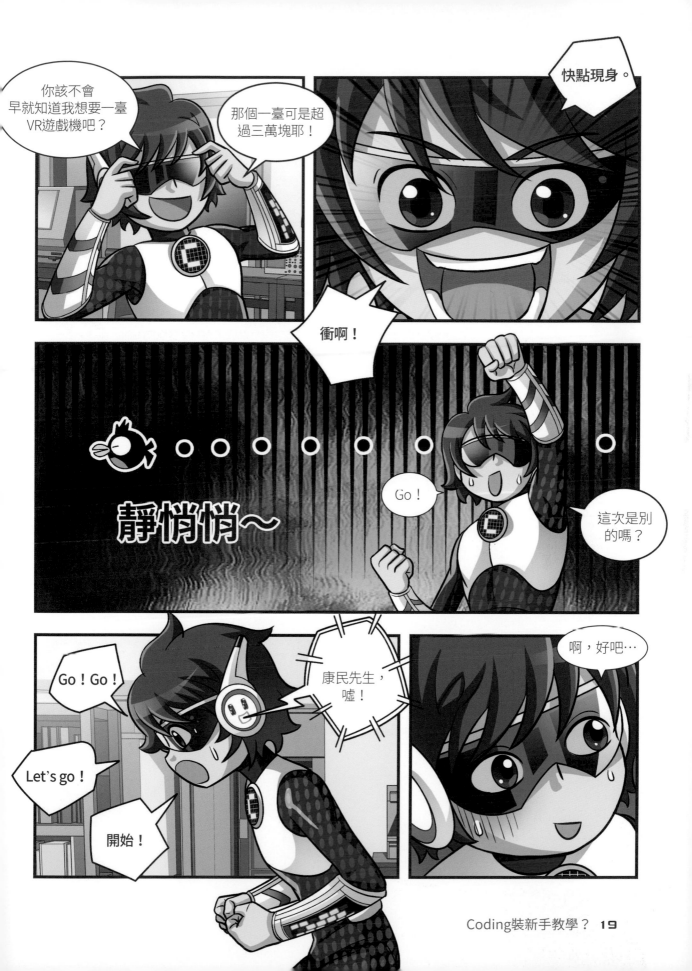

劉康民？

哈哈，
真可愛。

漂浮

抓到這個就
算過關嗎？

漂浮

請小心，雖然
它長得小巧可
愛，卻十分
迅速。

咻

抓

抓

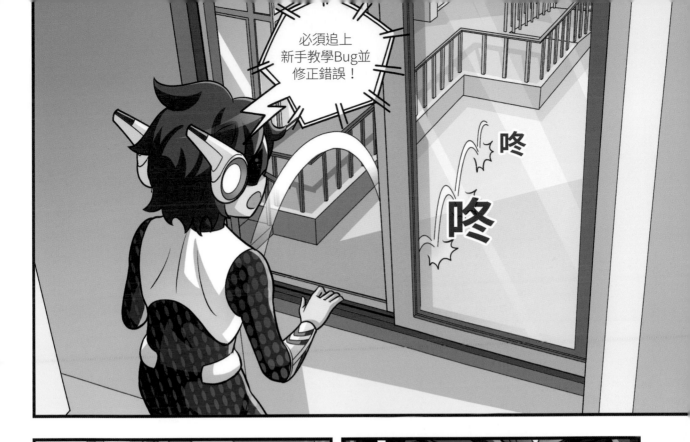

必須追上
新手教學Bug並
修正錯誤！

咚

咚

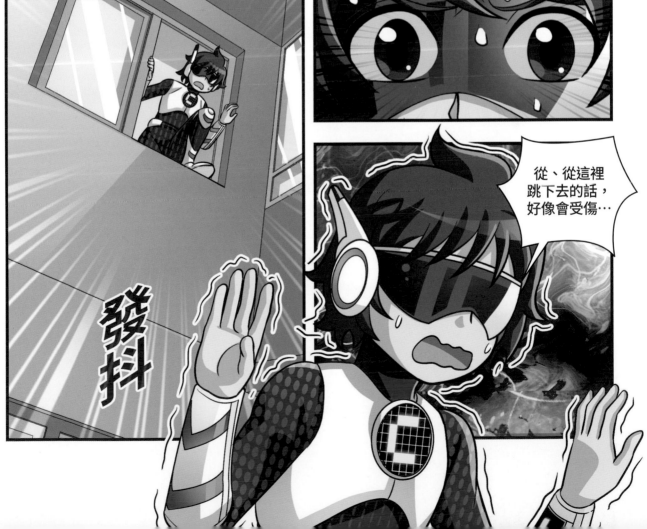

從、從這裡
跳下去的話,
好像會受傷…

發抖

如果錯過這次新手教學，會有一個月的時間無法啟動Coding裝。

嗚，還是很可怕…

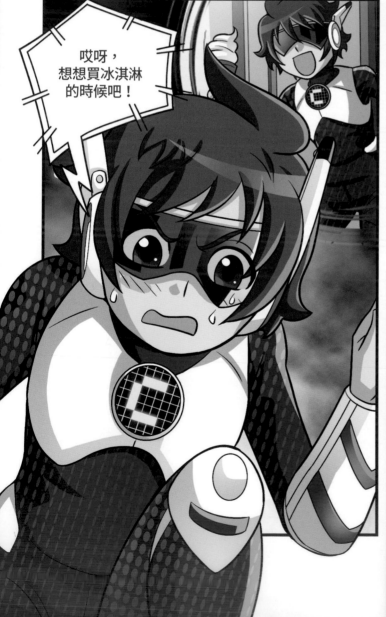

哎呀，想想買冰淇淋的時候吧！

呃啊！

哈哈！也沒什麼大不了的嘛！

Coding裝超強的！

公車站

距離500公尺

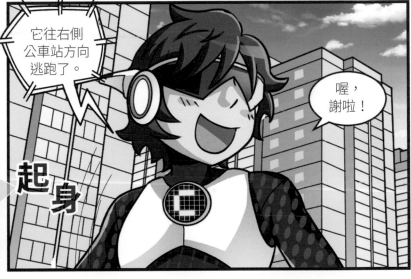

它往右側公車站方向逃跑了。

喔，謝啦！

起身

在那裡！

尚未有公車進站

500號 15分
204號 10分
2315號 20分

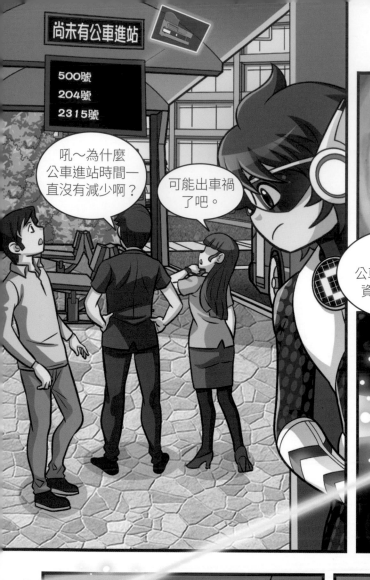

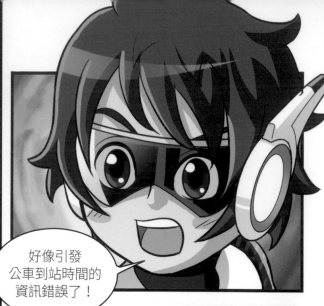

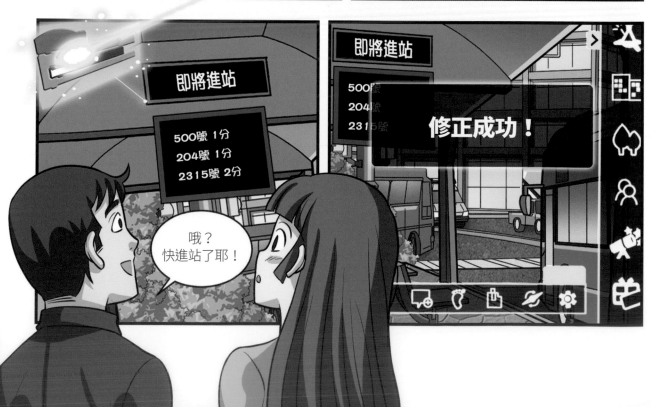

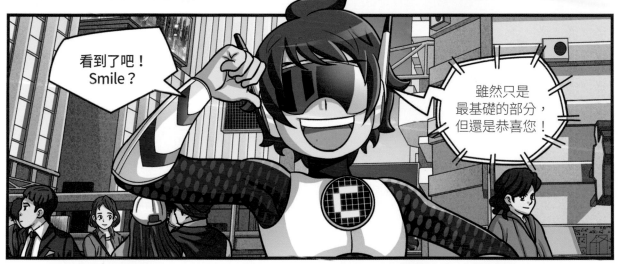

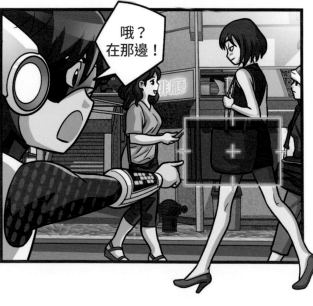

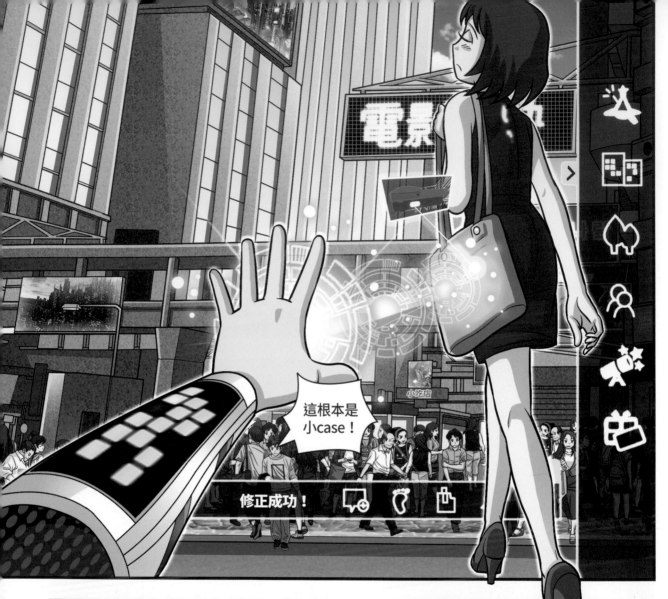

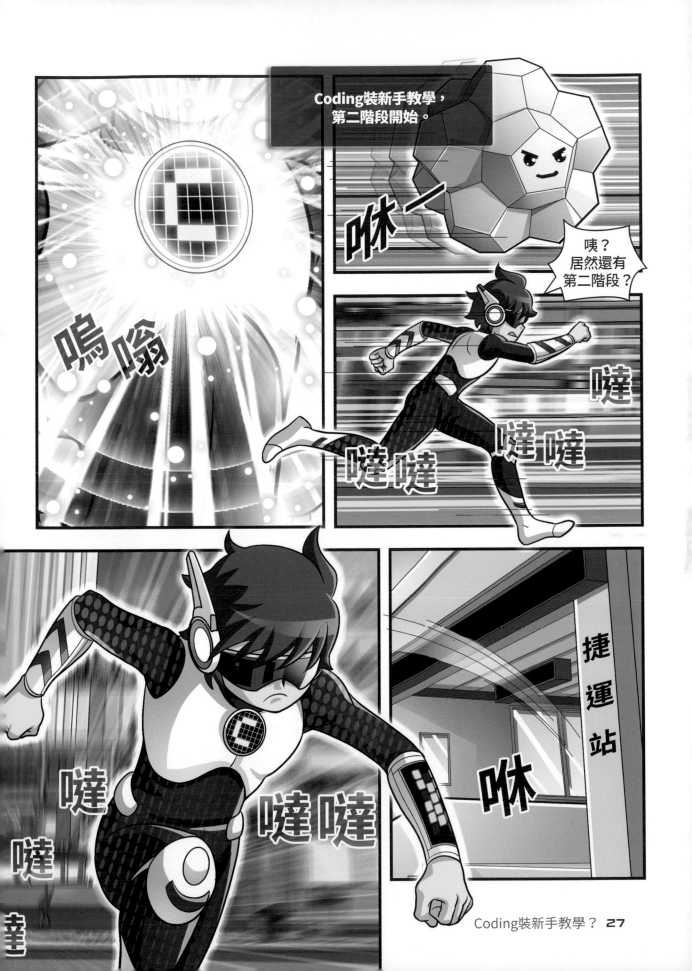

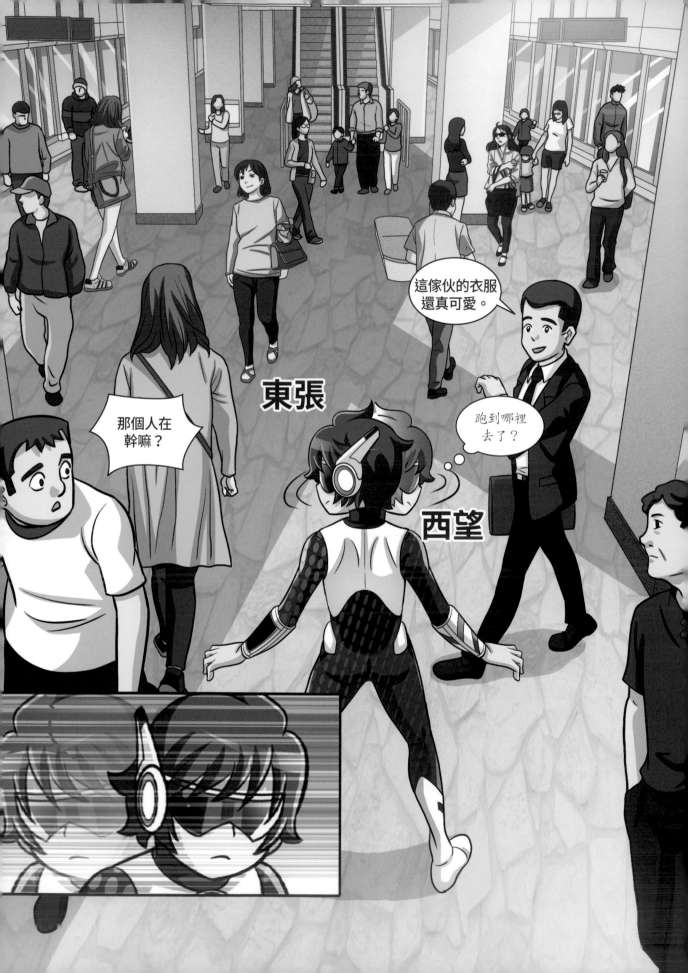

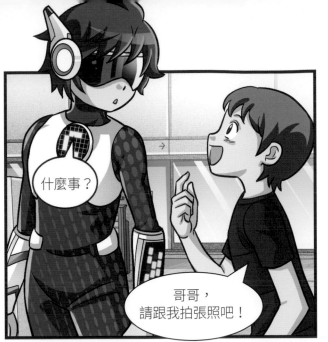

什麼事？

哥哥，
請跟我拍張照吧！

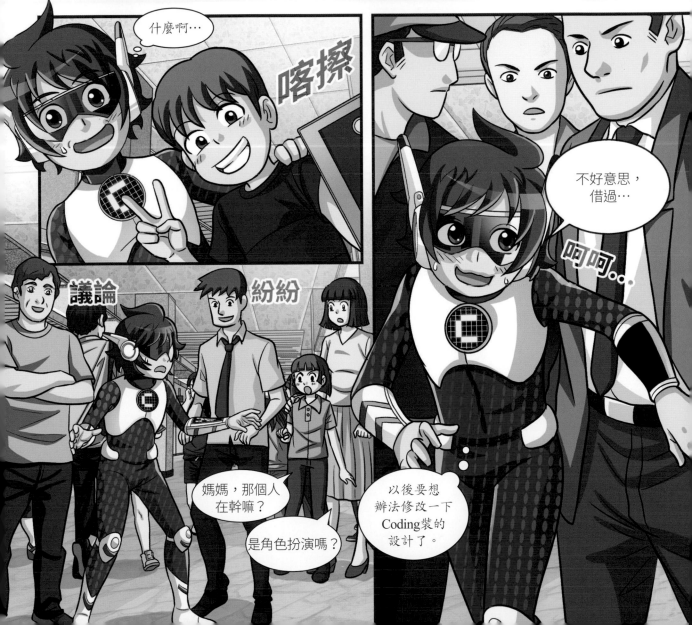

什麼啊…

喀擦

議論 紛紛

不好意思，
借過…

呵呵…

媽媽，那個人
在幹嘛？

是角色扮演嗎？

以後要想
辦法修改一下
Coding裝的
設計了。

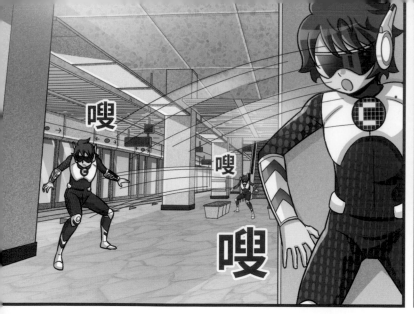

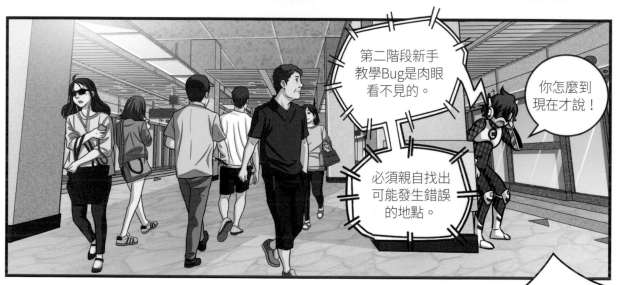

哦？剪票機故障了嗎？

是Bug！

嗶嗶嗶

呵呵～現在好了耶！

嗶

嗯…
修是修好了，
但不是新手教學
Bug啊。

吵雜

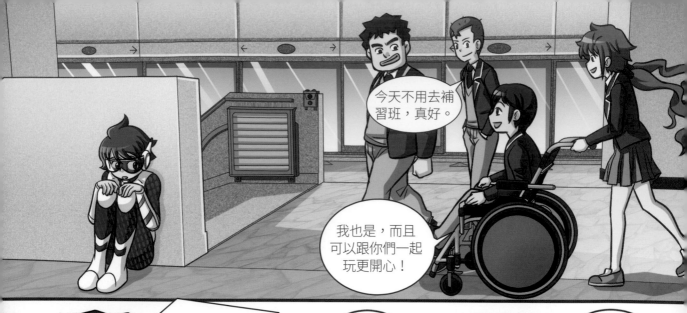

今天不用去補習班，真好。

我也是，而且可以跟你們一起玩更開心！

康民那小子不在，所以我心情更好了，哈哈！

那小子最近都在裝忙。

呃…這些傢伙！

希望那小子每天都很忙，最好不要看到他！

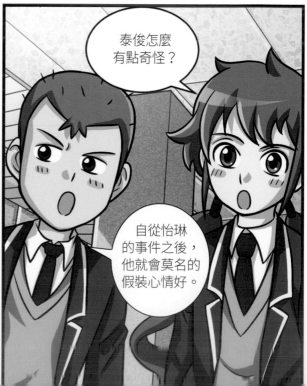

泰俊怎麼有點奇怪？

自從怡琳的事件之後，他就會莫名的假裝心情好。

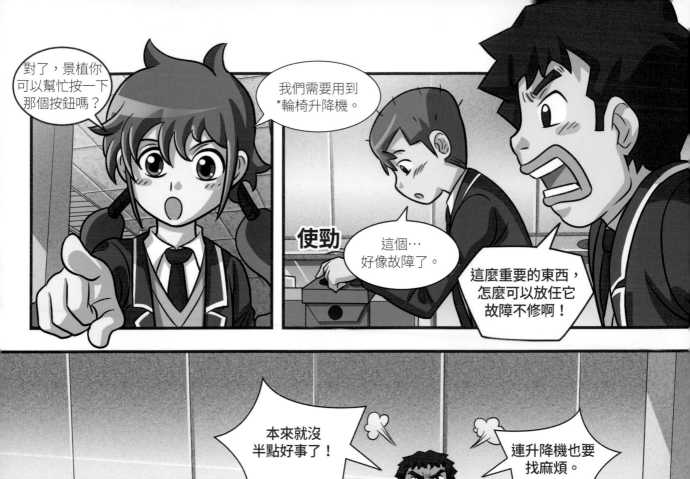

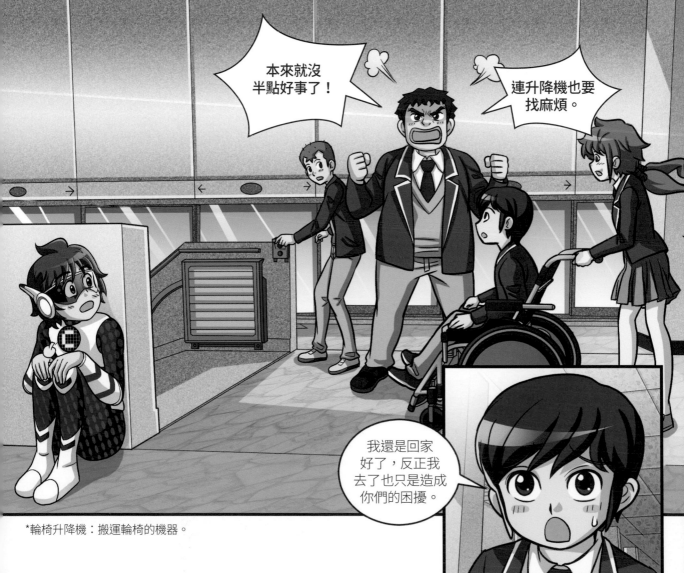

*輪椅升降機：搬運輪椅的機器。

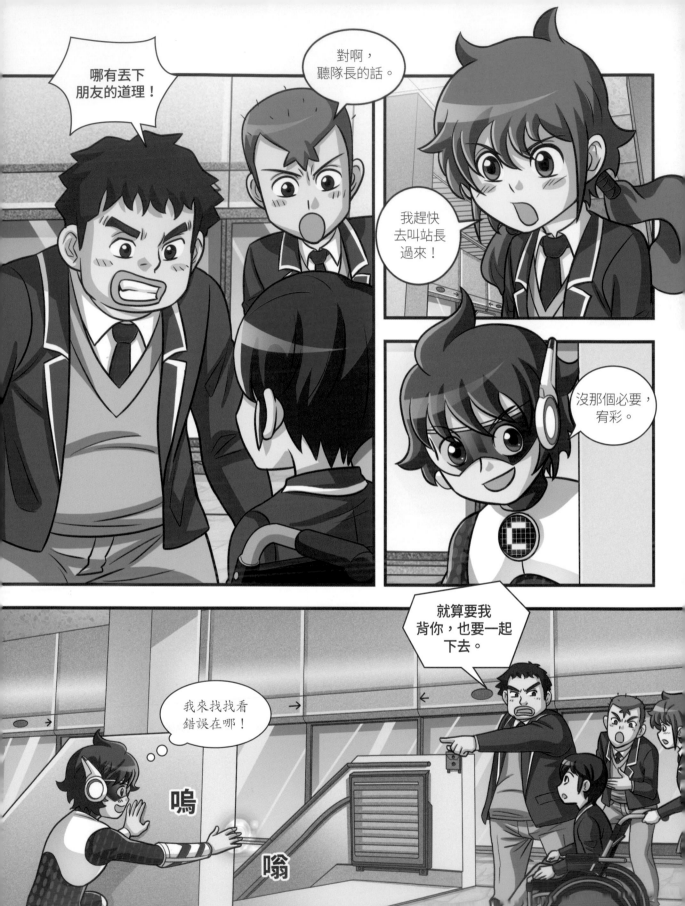

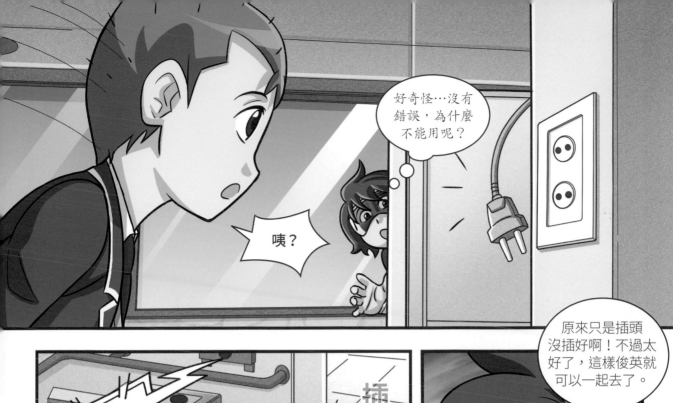

好奇怪…沒有錯誤,為什麼不能用呢?

咦?

已接通電源,請稍候。

插

嗚—嘰

原來只是插頭沒插好啊!不過太好了,這樣俊英就可以一起去了。

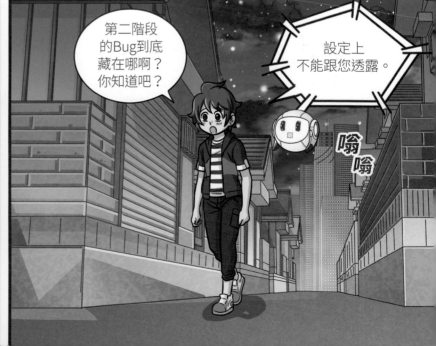

第二階段的Bug到底藏在哪啊?你知道吧?

設定上不能跟您透露。

嗡嗡

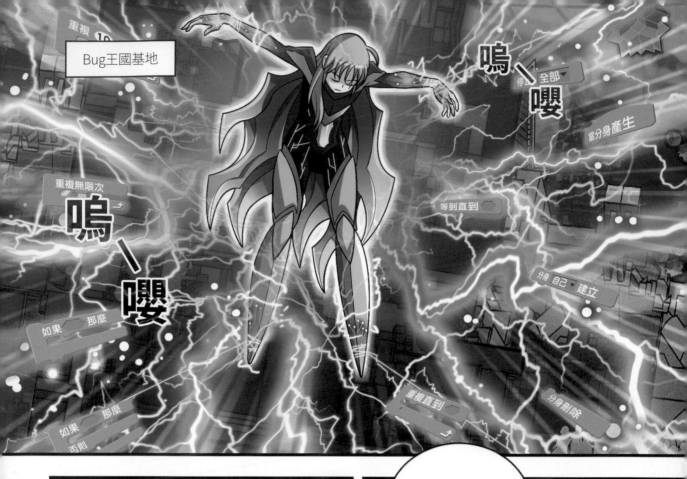

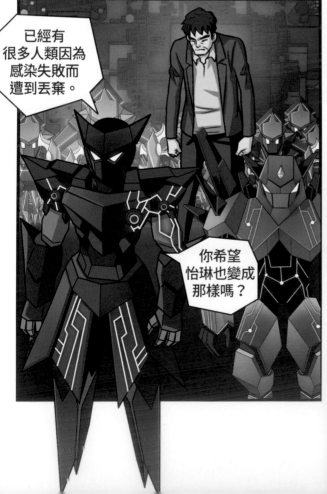

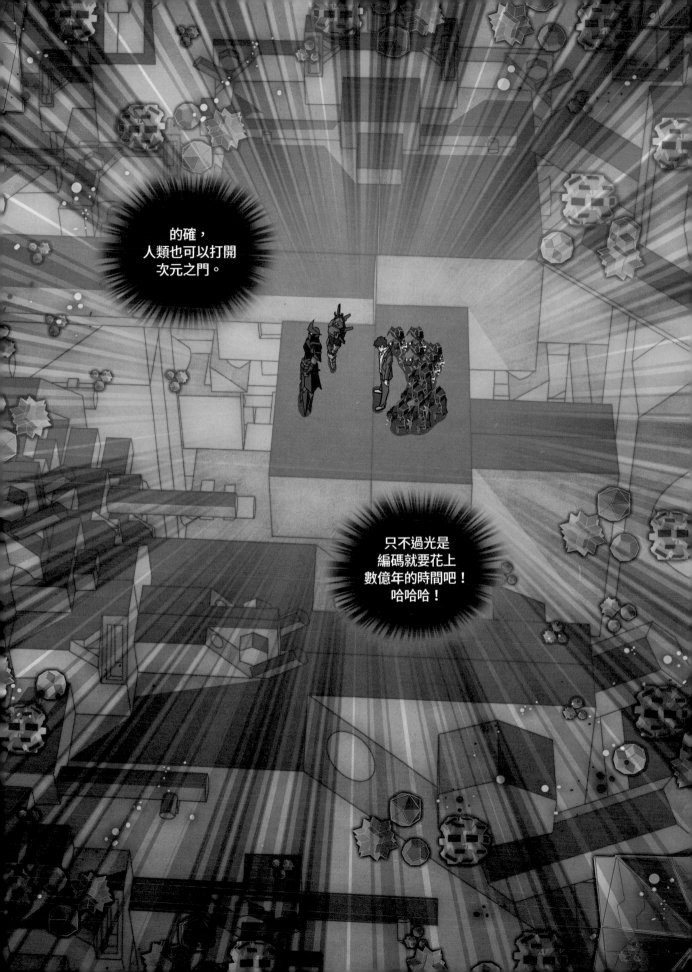

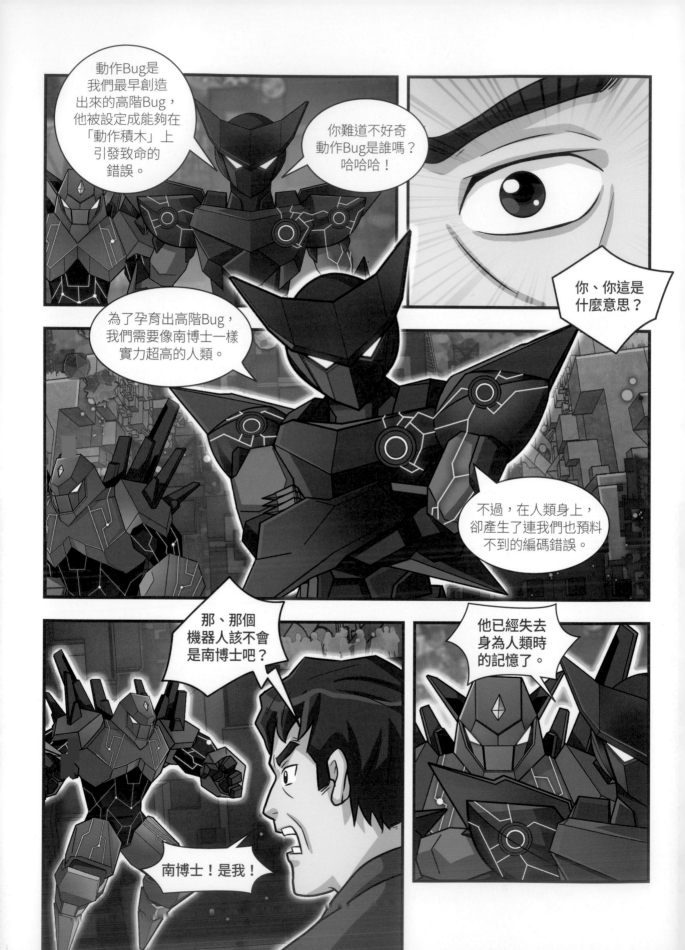

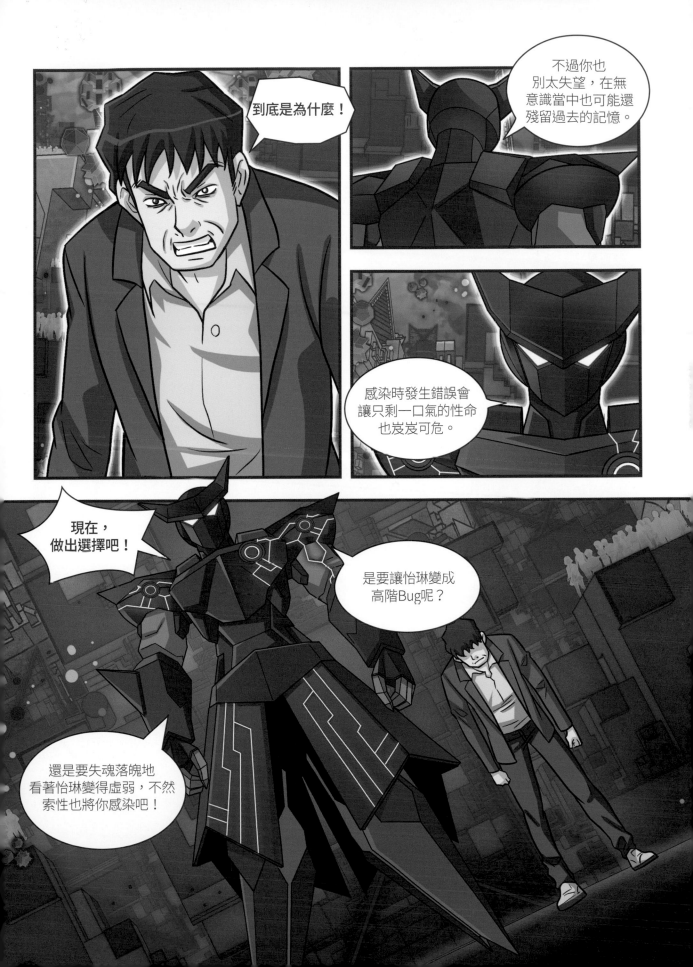

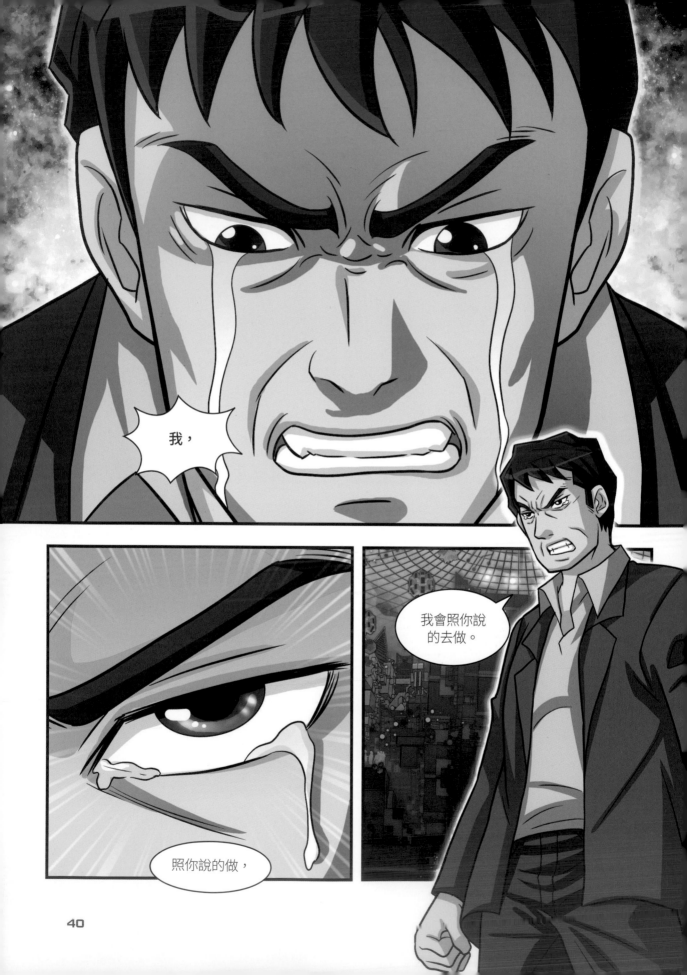

我，

照你說的做，

我會照你說的去做。

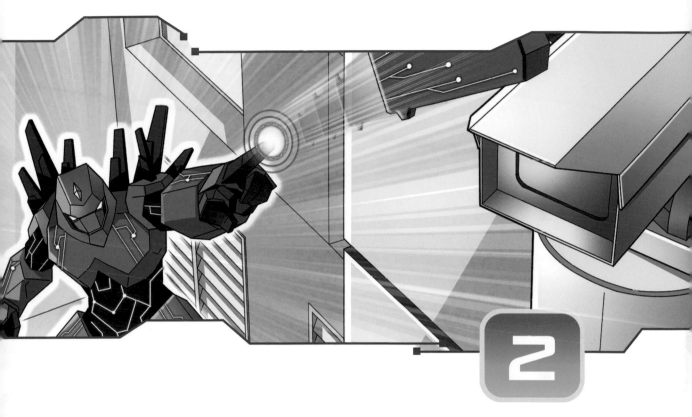

動作Bug的惡作劇

人類世界不斷發生大大小小的事故，
全部都是新手教學Bug造成的嗎？

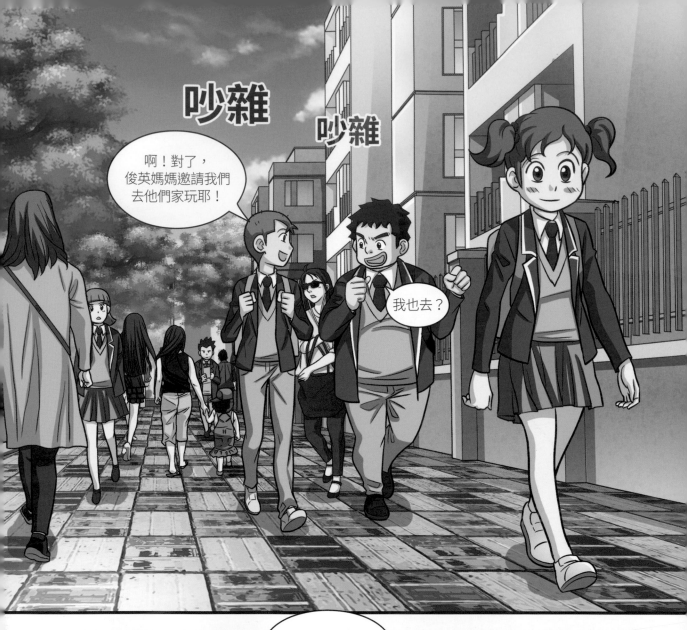

吵雜

吵雜

啊！對了，
俊英媽媽邀請我們
去他們家玩耶！

我也去？

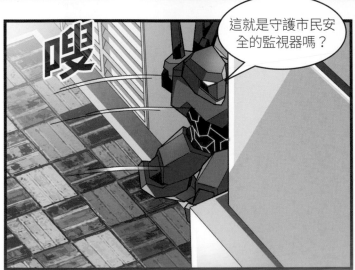

嗖

這就是守護市民安
全的監視器嗎？

嘰一

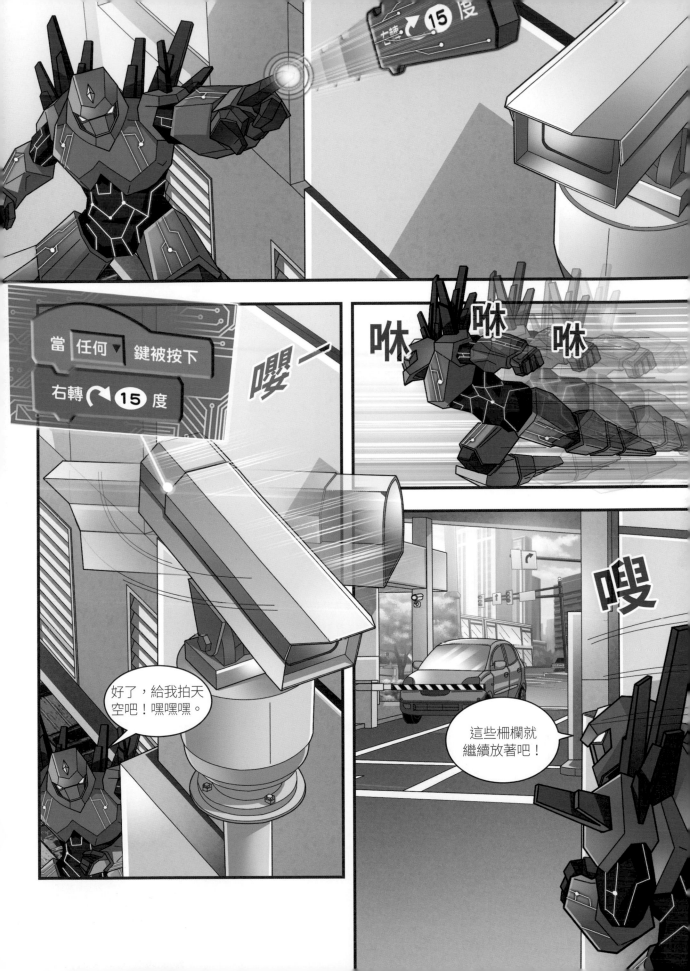

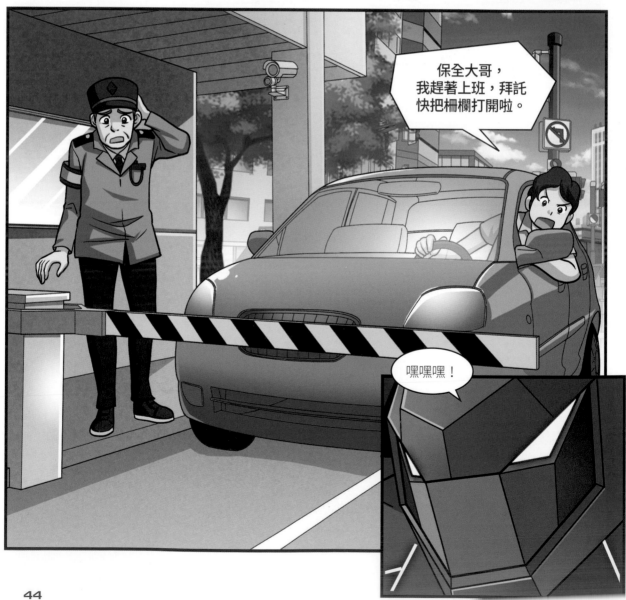

要遲到了！

在預定時間響起預設鬧鈴。

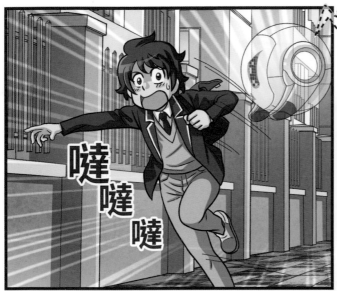

噠噠噠

真抱歉，機器也是第一次這樣突然不動…

我今天又遲到的話就真的糟了啦！

咦？是新手教學Bug嗎？

可能是，也可能不是。

動作Bug的惡作劇 **45**

小心！

這段時間真謝謝妳，我媽請大家來我家玩，她做好吃的請你們吃。

叭叭

真的嗎？需要我幫忙的話儘管說，我們是朋友嘛！

嘰一

嘰

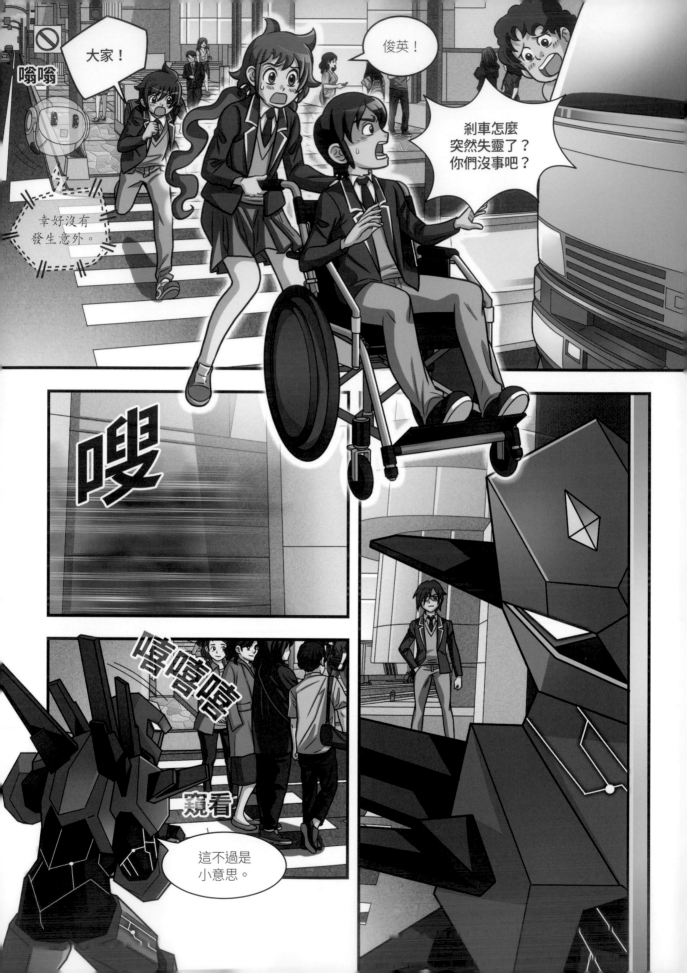

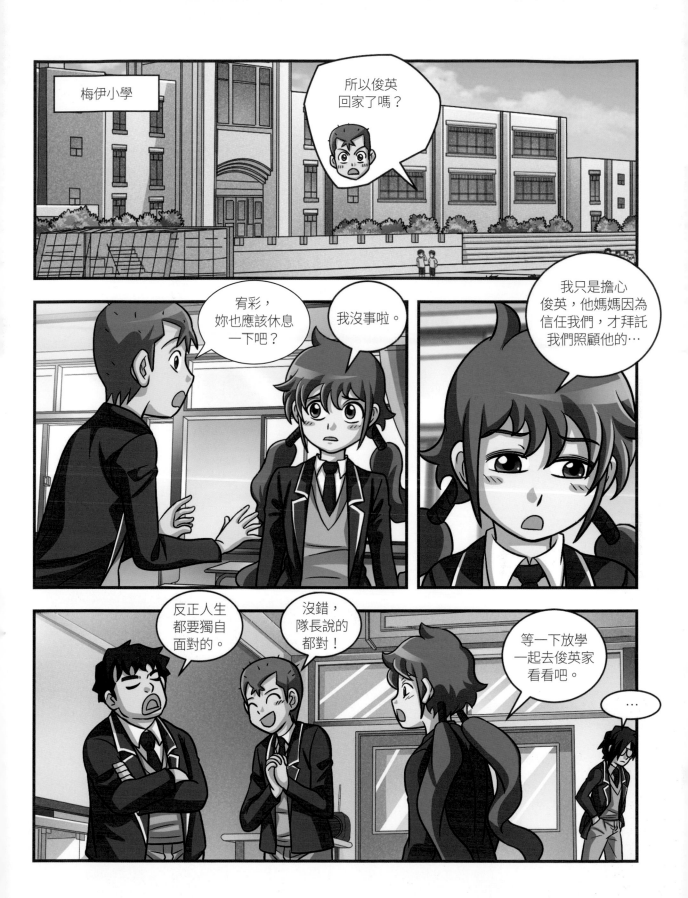

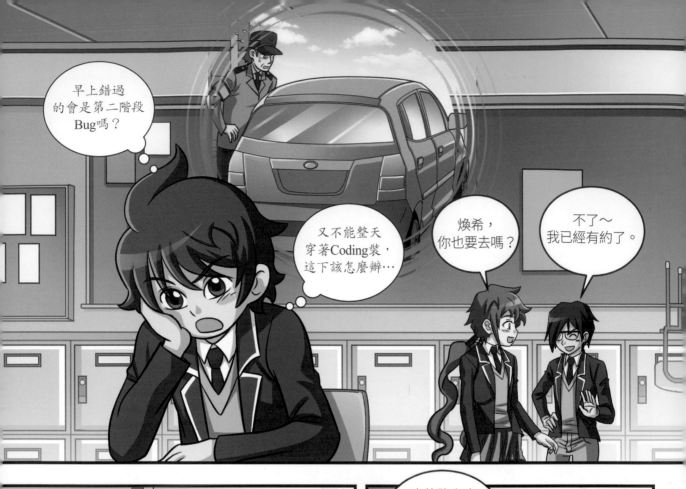

早上錯過的會是第二階段Bug嗎？

又不能整天穿著Coding裝，這下該怎麼辦⋯

煥希，你也要去嗎？

不了～我已經有約了。

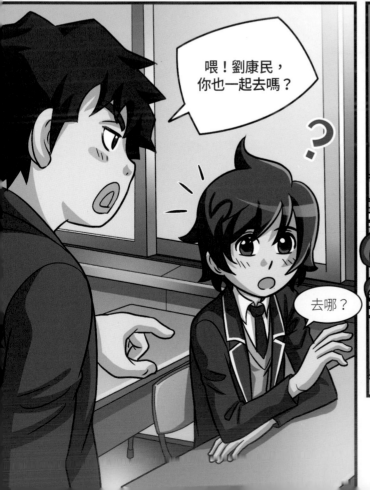

喂！劉康民，你也一起去嗎？

去哪？

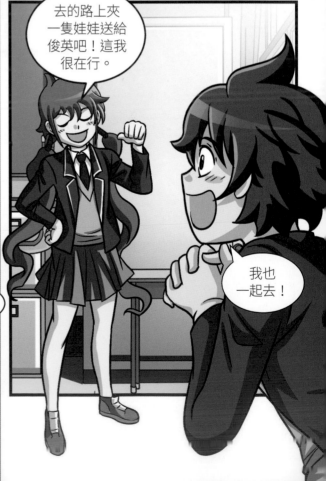

去的路上夾一隻娃娃送給俊英吧！這我很在行。

我也一起去！

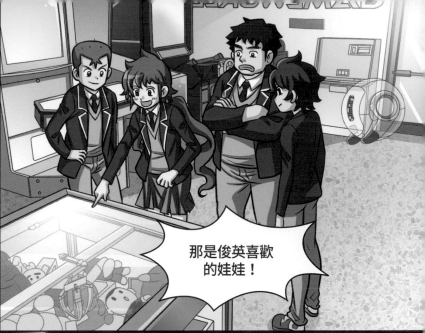

那是俊英喜歡的娃娃！

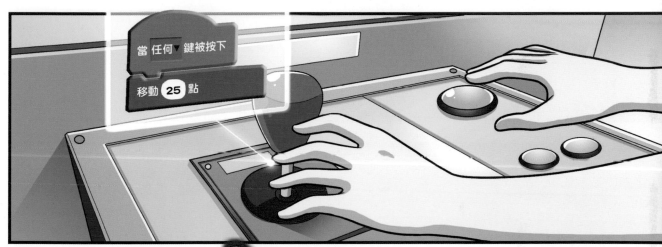

當 任何 鍵被按下

移動 25 點

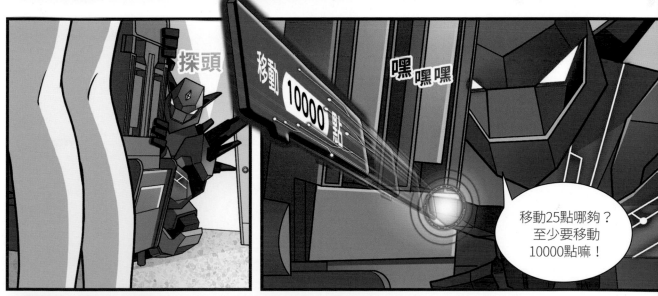

探頭

移動 10000 點

嘿 嘿 嘿

移動25點哪夠？
至少要移動
10000點嘛！

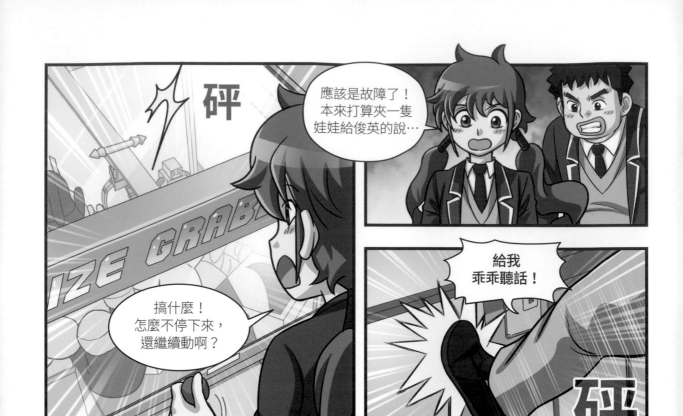

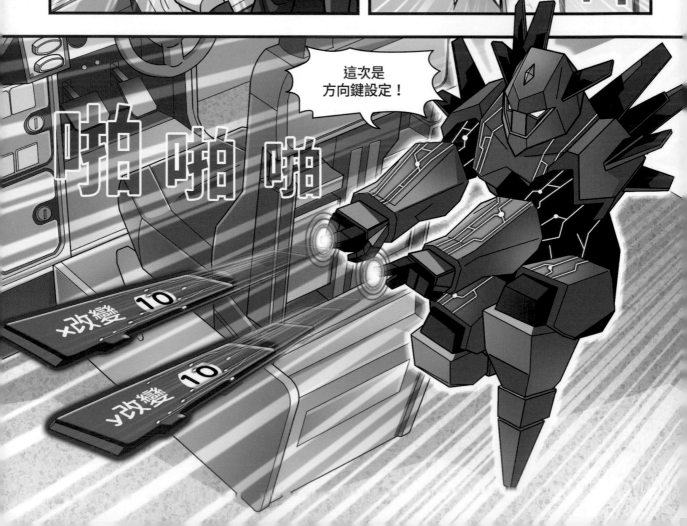

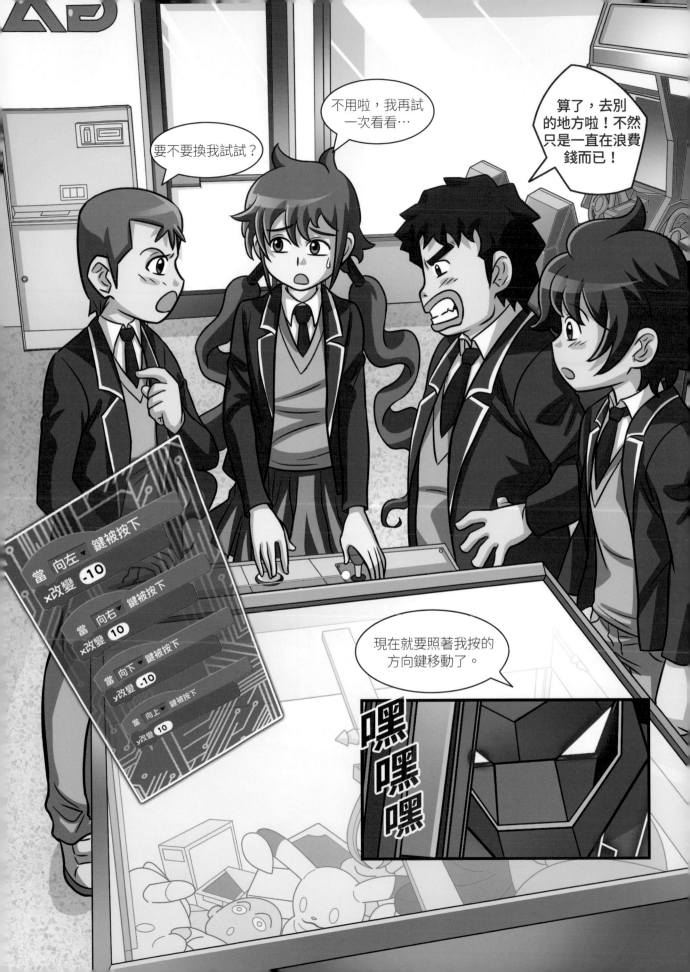

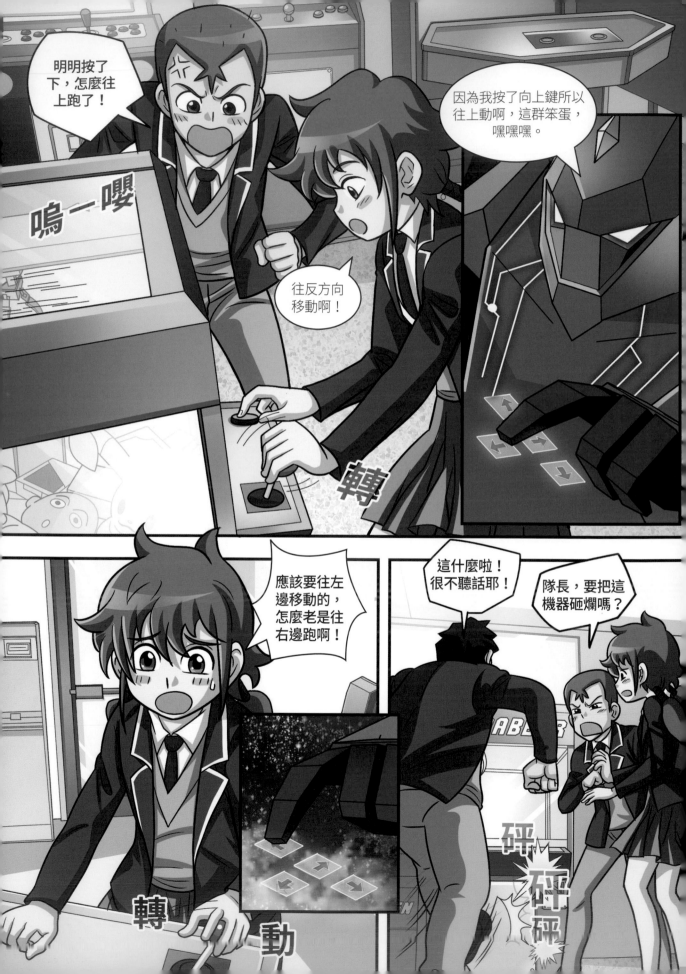

難道這是？

新手教學Bug？

嗡嗡

嗡嗡

化妝室

啪噠噠

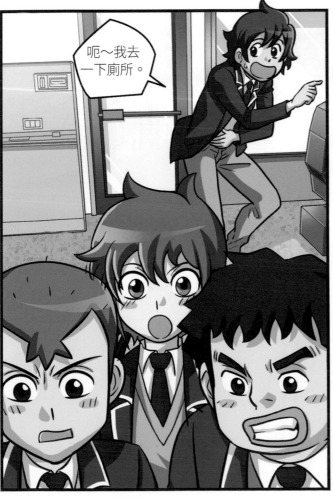

呃～我去一下廁所。

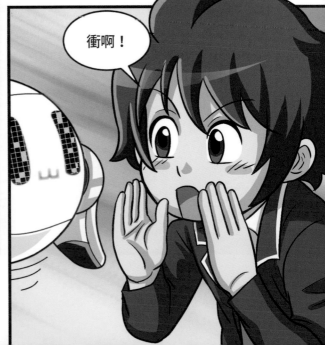

衝啊！

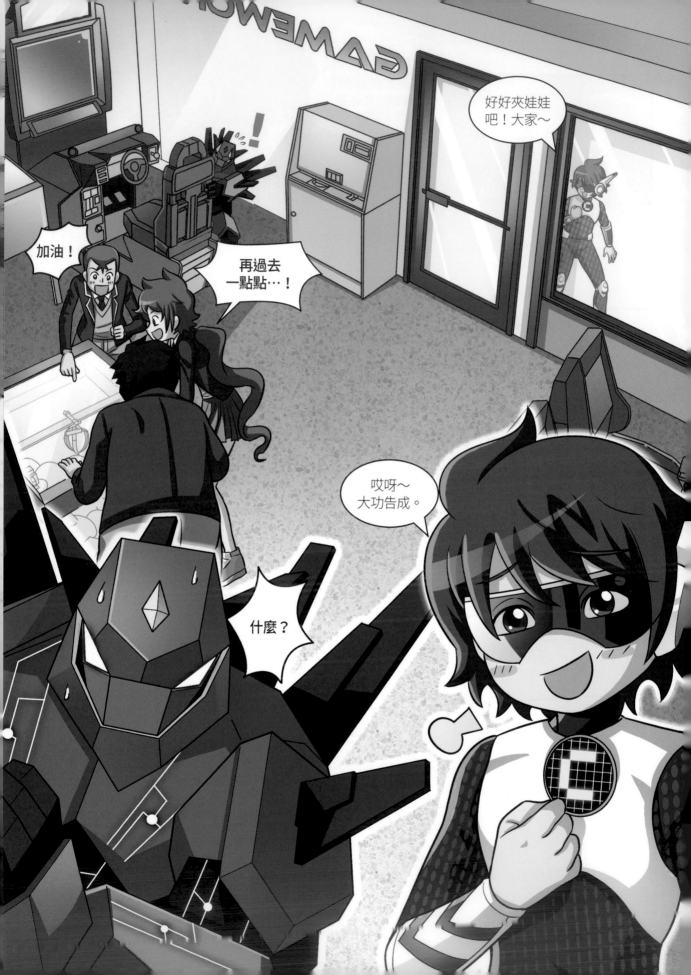

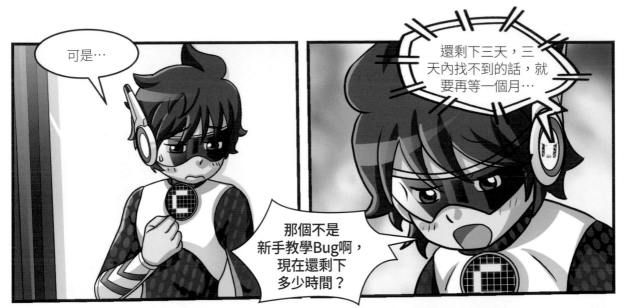

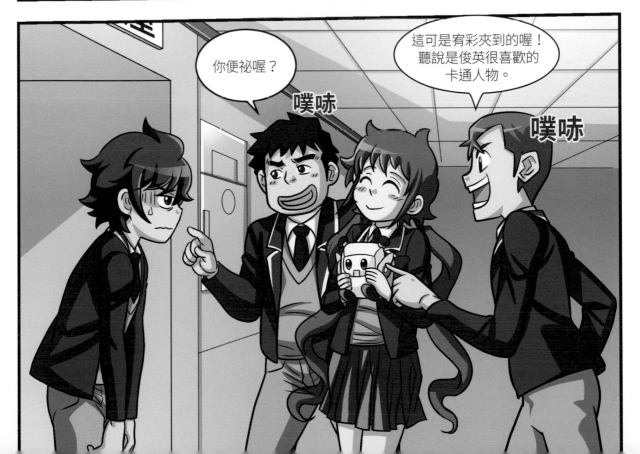

劉康民家

我回來了。

康民，
你看這個！
呵呵呵～

到底有幾個
「讚」啊？

你媽做菜手藝本來
就很好，現在拍照
技術也進步了呢。

把食物拍得
美味誘人也
很重要啊。

我去洗個澡
再下來！

好～你也記得
幫我按個讚。

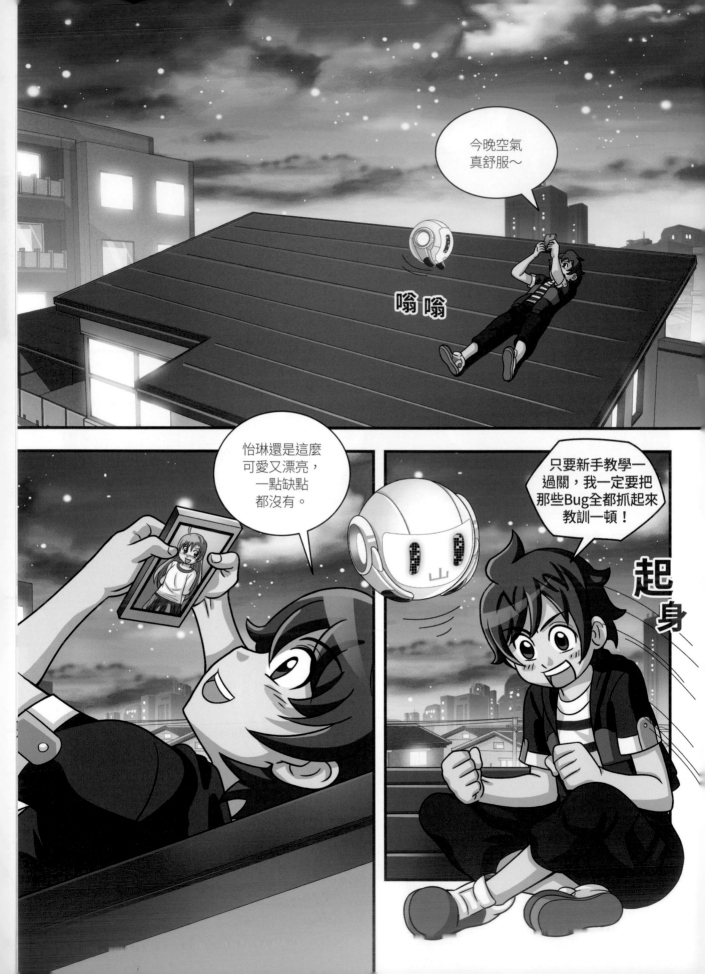

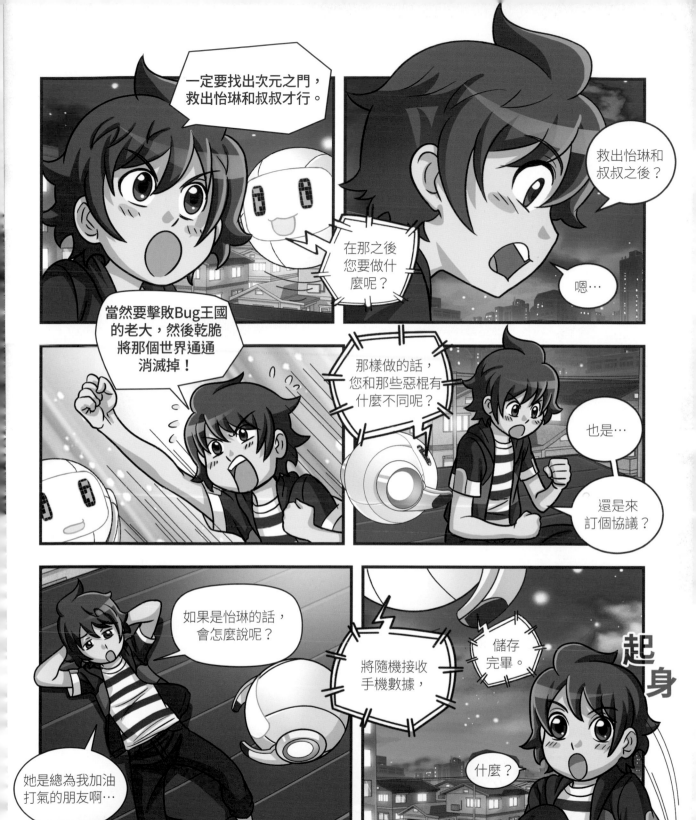

誰呀？

康民啊，本來說不來，又改變心意了。

幹嘛要叫那小子來？

蕾伊卡，你也一起來真是太好了！

我聽說韓國的遊樂園特別有趣耶！

沒錯，而且沒有恐怖的移動石頭喔。

發抖

我今天要坐10次碰碰車！

我要跟宥彩一起去鬼屋，呵呵呵～

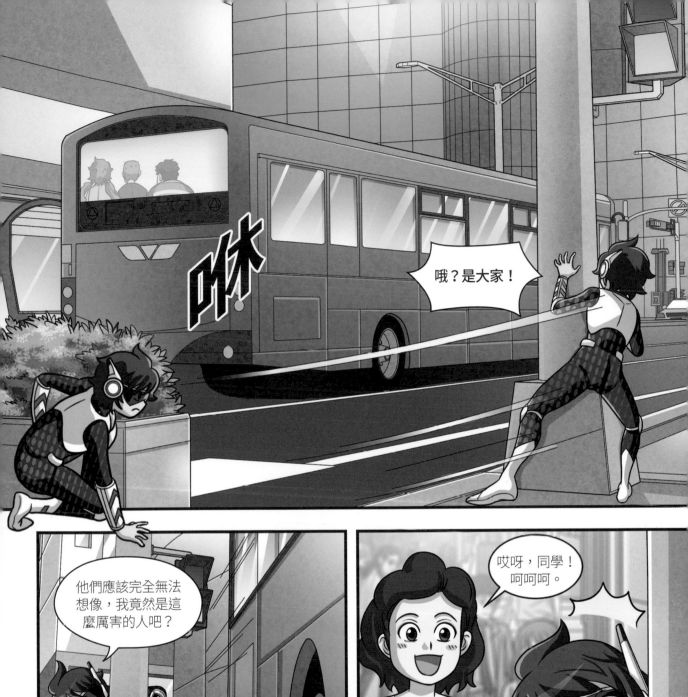

哦？是大家！

咻

他們應該完全無法想像，我竟然是這麼厲害的人吧？

噗一

哎呀，同學！呵呵呵。

碰哐哐

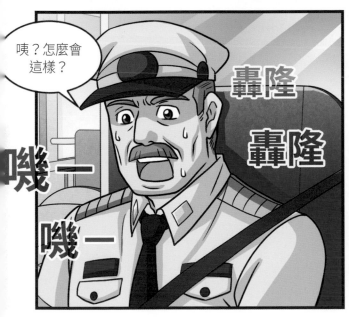

噗一

咦？怎麼會這樣？

轟隆 轟隆

嘰一 嘰一

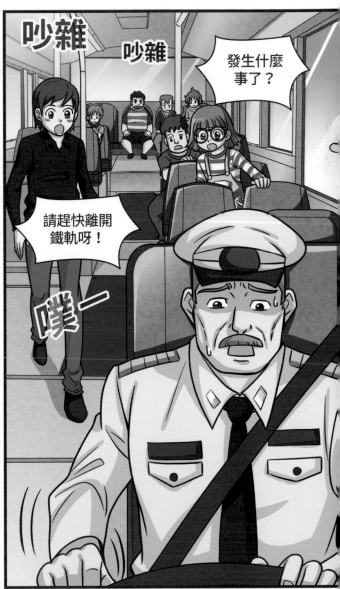

吵雜 吵雜

發生什麼事了？

請趕快離開鐵軌呀！

噗一

叭叭—

叭—

噹 噹 噹

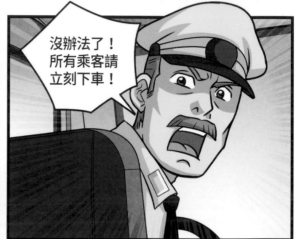

沒辦法了！所有乘客請立刻下車！

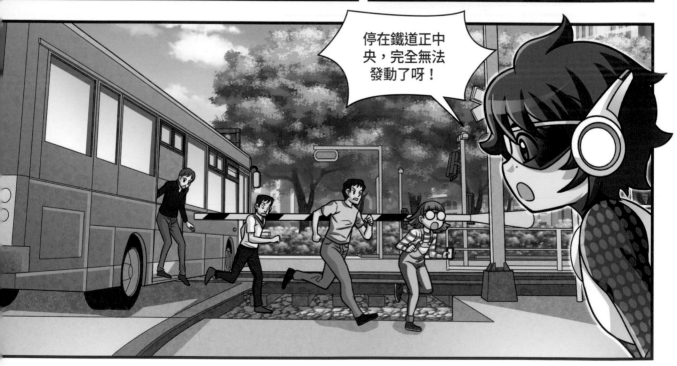

停在鐵道正中央，完全無法發動了呀！

啪噠噠

砰

不穩

啊！

怎麼辦！
宥彩，快呀！

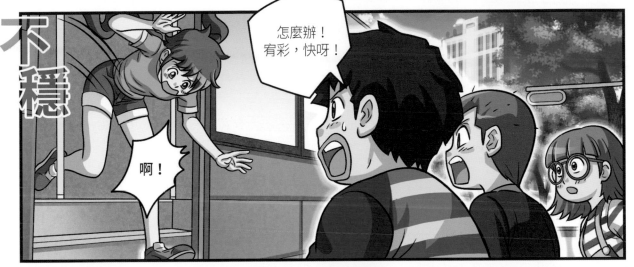

叭一

這個腳本會讓
火車朝著公車
撞過來啊！

不行！

噠

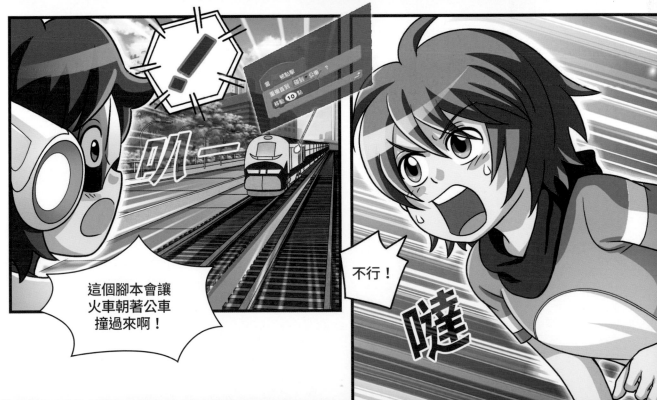

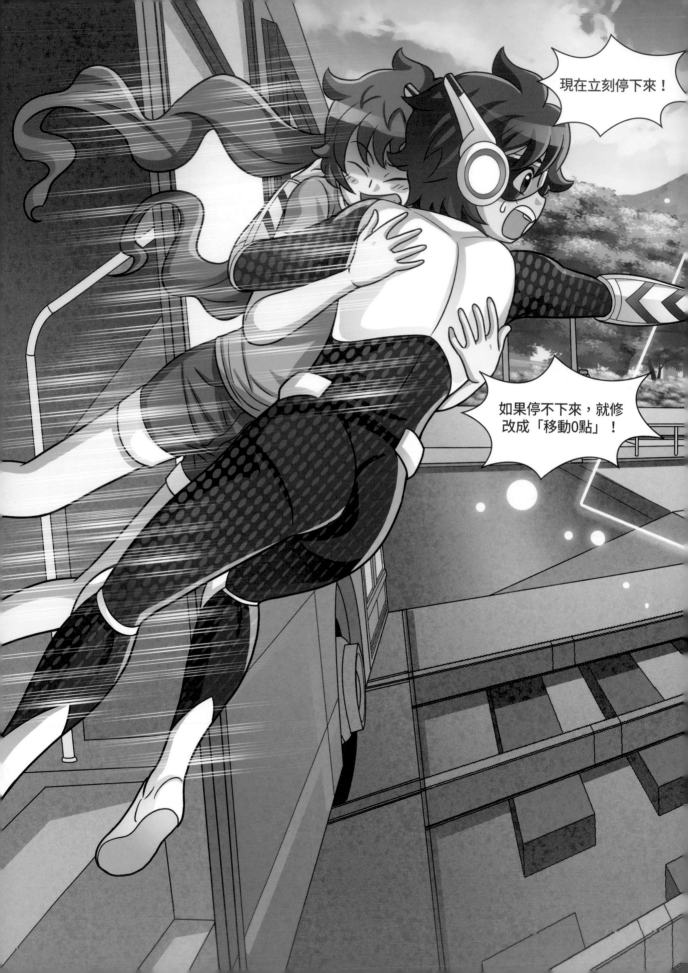

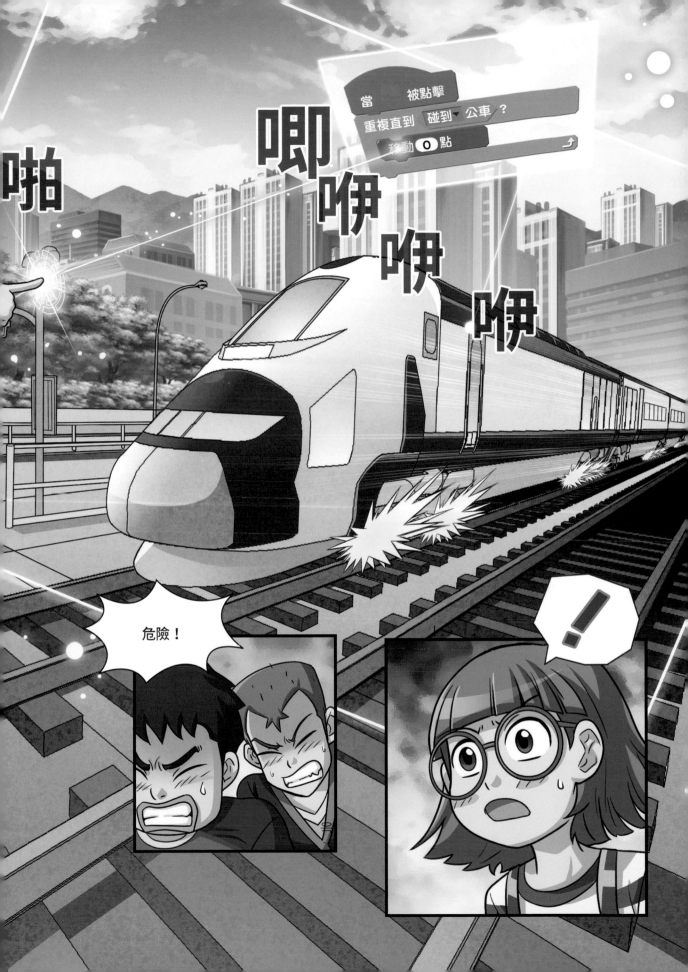

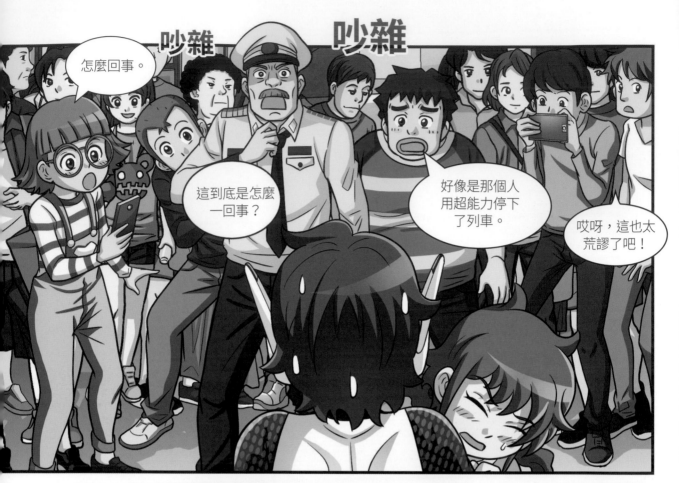

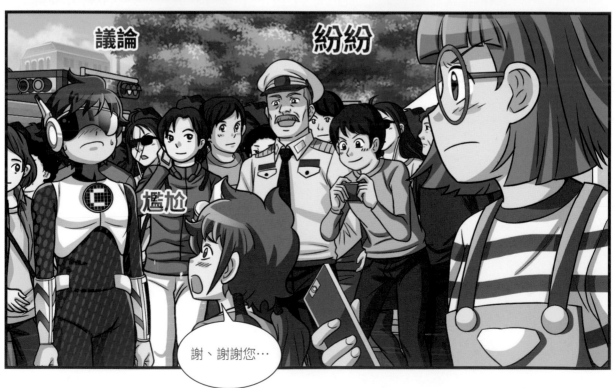

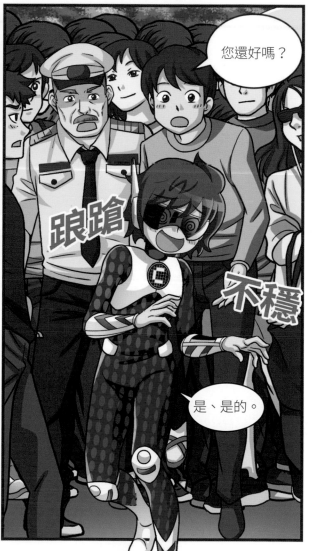

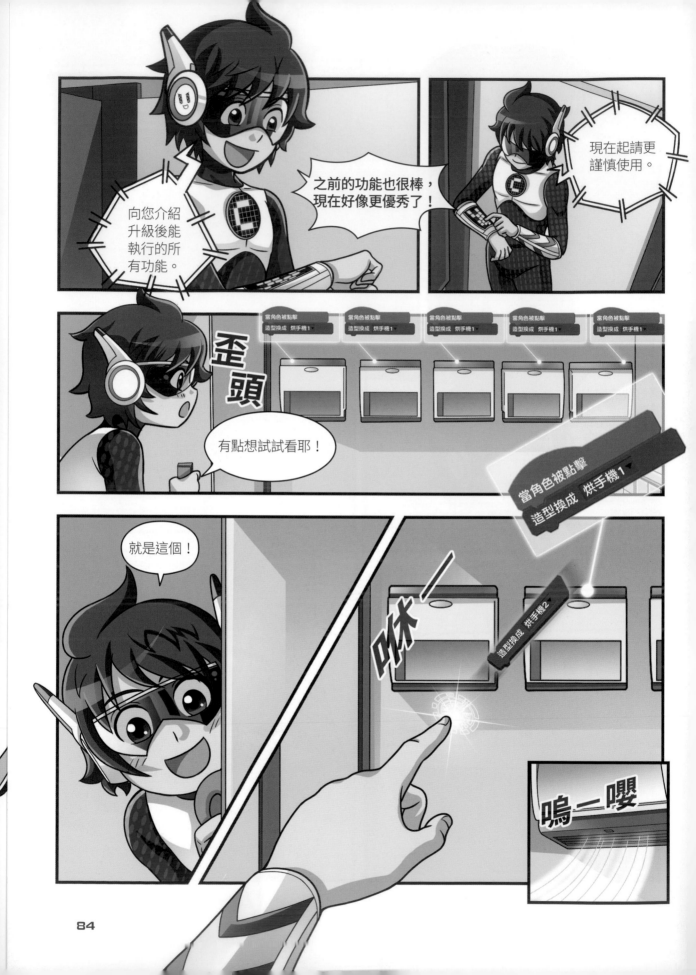

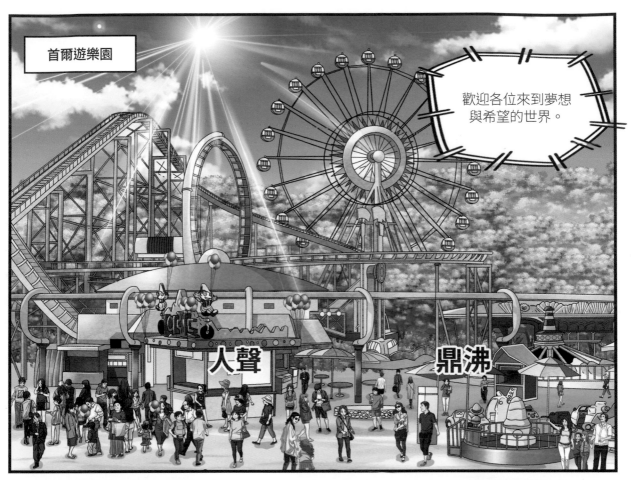

哇～好開心！

每天都想來玩。

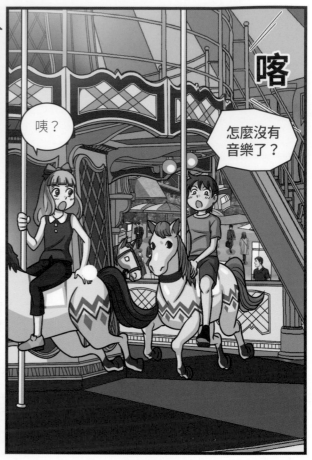

咦？

怎麼沒有音樂了？

喀

各位遊客，音響設備發生故障，在此為您致上深深歉意。

什麼呀？旋轉木馬竟然沒有音樂。

看吧，我就說一起去搭雲霄飛車嘛。

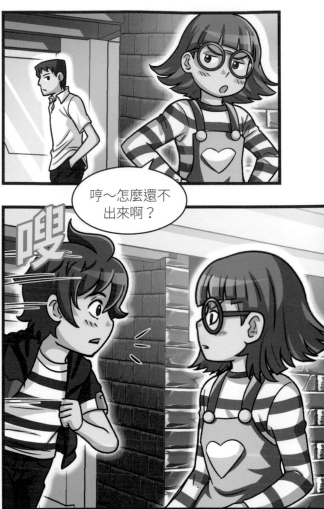

既然都跑進去了，在這裡等一定會等到他出來。

哼～怎麼還不出來啊？

嗖

明明就進去了啊…

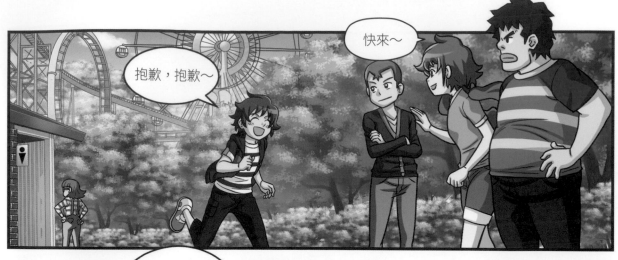

抱歉，抱歉～

快來～

你該不會真的便祕吧？又從廁所出來了。

才不是！

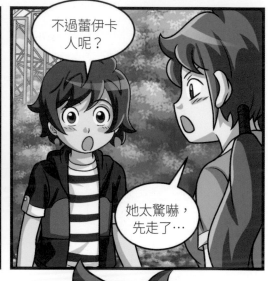

不過蕾伊卡人呢？

她太驚嚇，先走了…

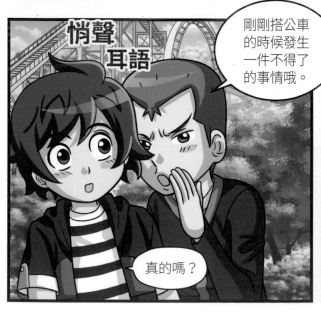

悄聲耳語

剛剛搭公車的時候發生一件不得了的事情哦。

真的嗎？

我沒事，不過今天不想坐碰碰車了。

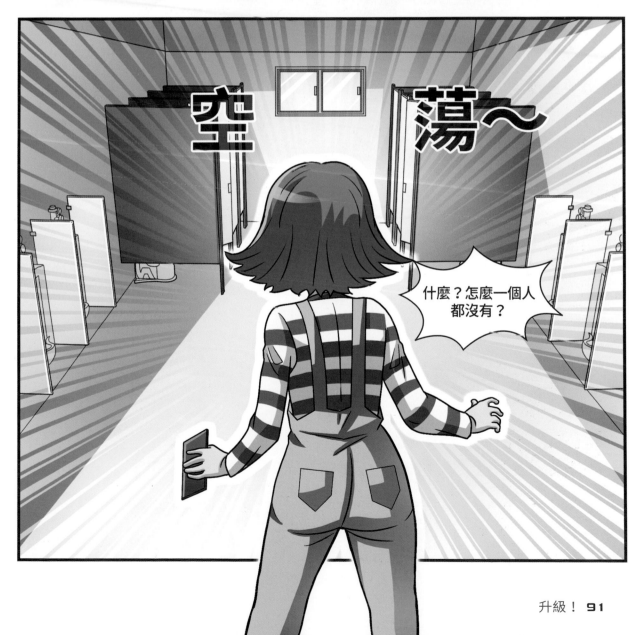

Debug總部

噠噠

噠 噠

在首爾遊樂園偵測到未知的*雜訊。

噠

噠

噠

主要在動作積木上偵測到許多錯誤，以錯誤的內容來看，並不算太複雜…

嗯…

噠

噠

噠 噠 噠

那些Bug好像又開始搗亂了。

噠 噠

噠

*雜訊(noise)：因電訊或機械的因素導致系統中產生不必要的信號。

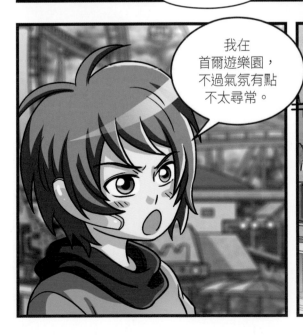

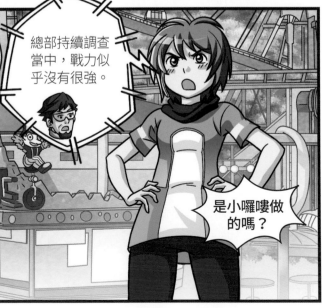

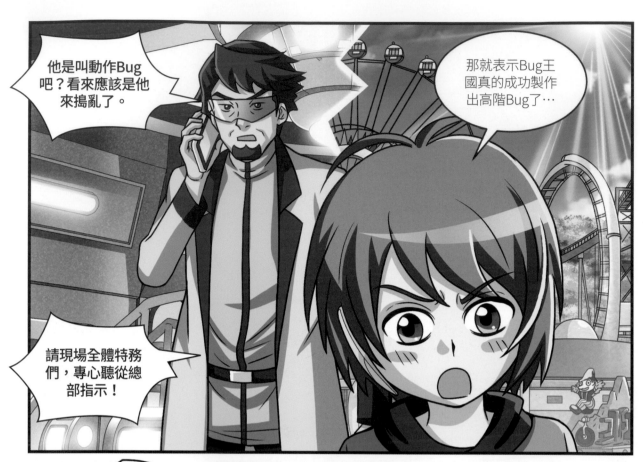

他是叫動作Bug吧？看來應該是他來搗亂了。

那就表示Bug王國真的成功製作出高階Bug了…

請現場全體特務們，專心聽從總部指示！

是的，我知道了！

是！

是！

是！

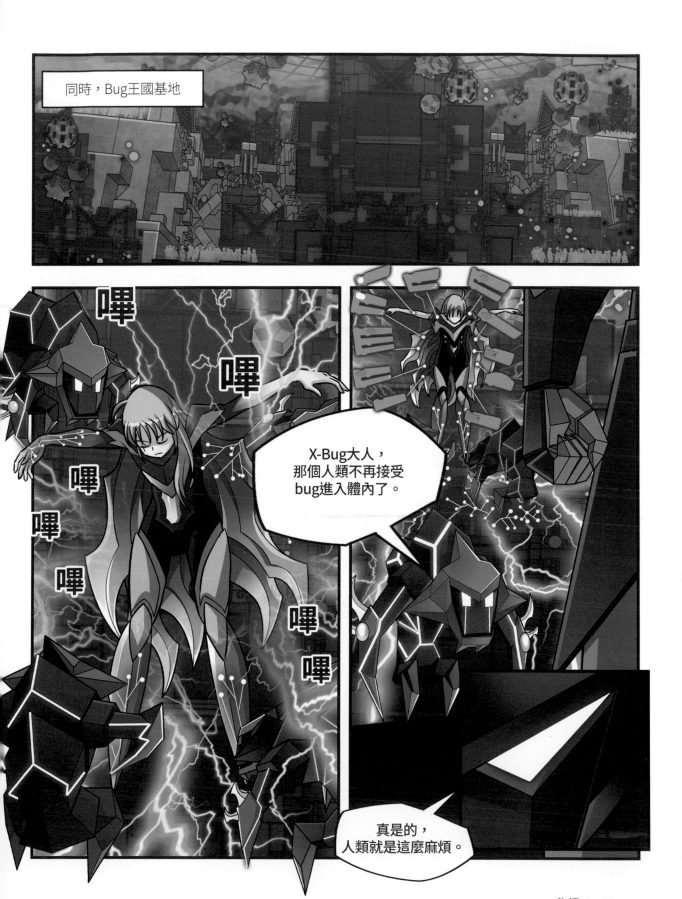

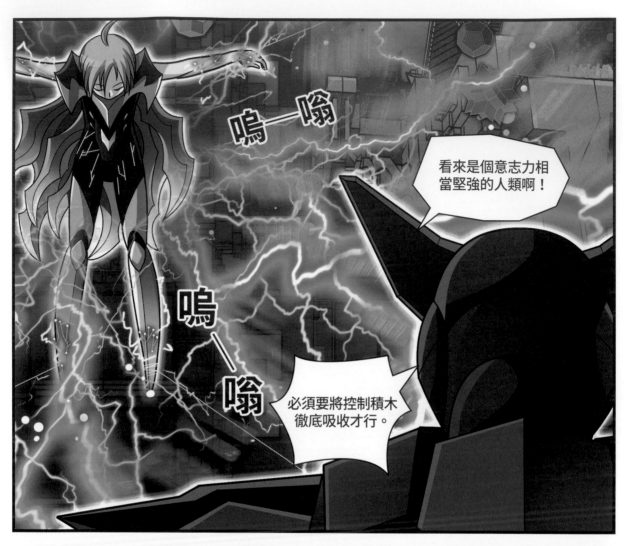

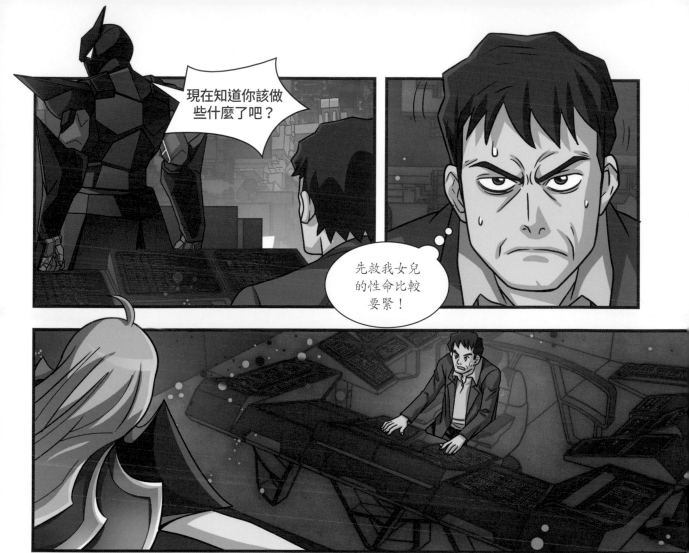

現在知道你該做些什麼了吧？

先救我女兒的性命比較要緊！

好，我會製作「更多積木」，讓所有命令語都能夠被識別核准。

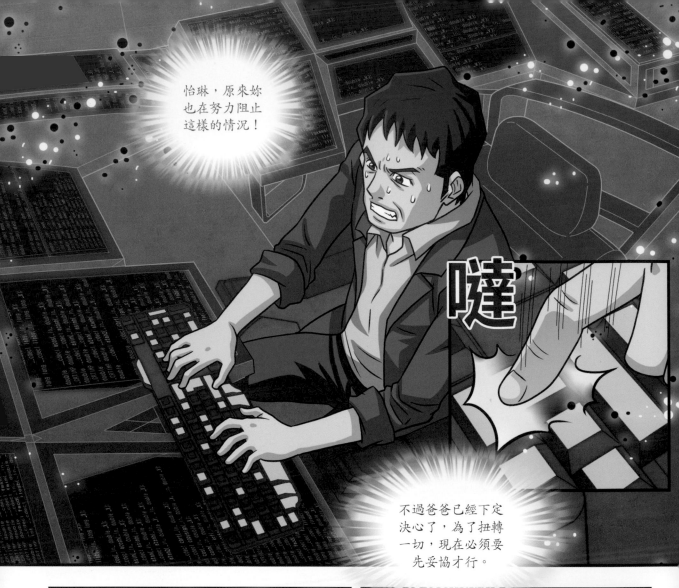

怡琳，原來妳也在努力阻止這樣的情況！

噠

不過爸爸已經下定決心了，為了扭轉一切，現在必須要先妥協才行。

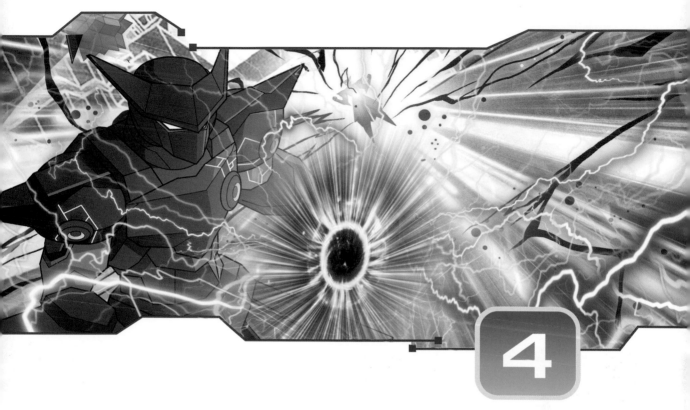

襲擊遊樂園

4

次元之門緩緩向人類世界開啟，
以及隨之現出原形的動作Bug。
人類有危險了！

對、對不起，我什麼忙也幫不上…

景植，我真的沒事！

那個人真帥，我也想見見他！

那個人以為自己是蜘蛛人，還穿著緊身衣呢。

如果要快速移動的話，必須將衣服跟空氣間的摩擦降到最低啊。

你算老幾啊？在這邊裝懂！

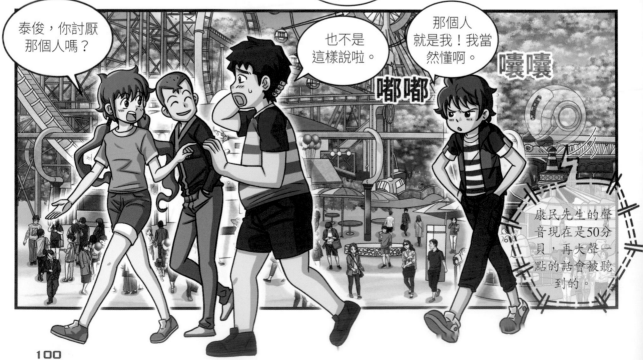

泰俊，你討厭那個人嗎？

也不是這樣說啦。

那個人就是我！我當然懂啊。

嘟嘟

嚷嚷

康民先生的聲音現在是50分貝，再大聲一點的話會被聽到的。

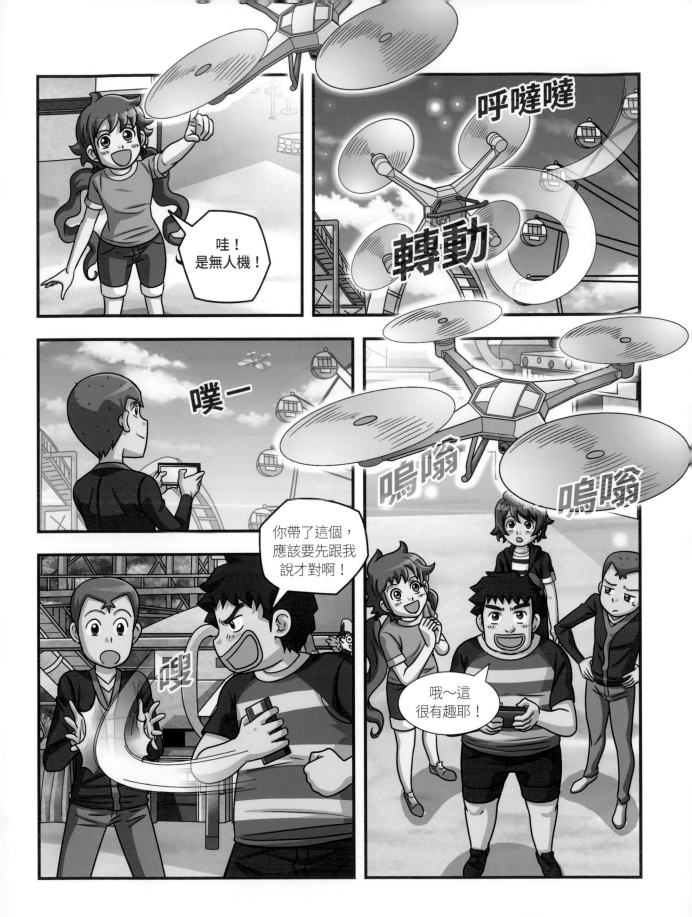

嗚一嚶

嗚一嚶

你們看天空！
好多人在玩無人機。

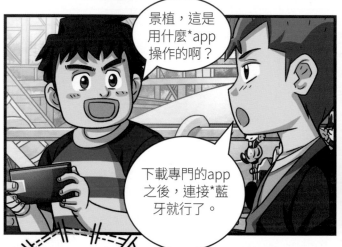

景植，這是
用什麼*app
操作的啊？

下載專門的app
之後，連接*藍
牙就行了。

哇，生在這麼棒
的年代根本就是
我的福氣吧！

使用像無人機
這樣垂直起降
技術的自動駕
駛飛行汽車也
即將問世。

！

使用無人機垂直起
降技術的自動駕駛
飛行汽車不也即將
問世了嘛。

*行動應用程式(app)：在智慧型手機上下載後使用的應
用程式，是application的縮寫。
*藍牙(bluetooth)：可以無線連接行動裝置交換數據資
訊的技術。

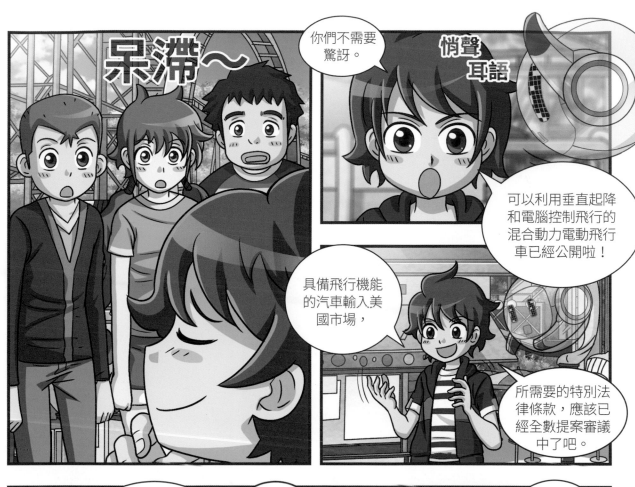

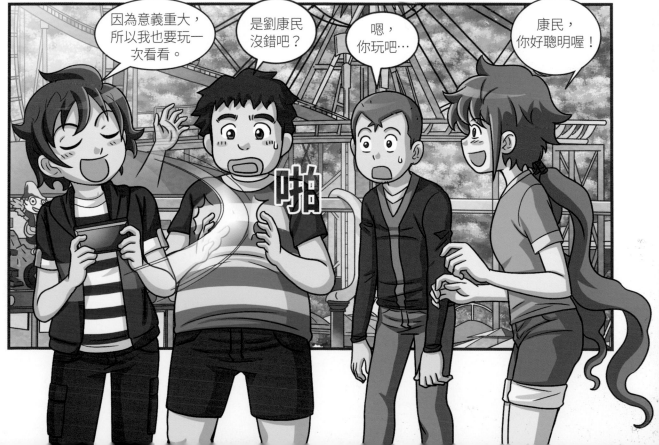

Bug王國基地

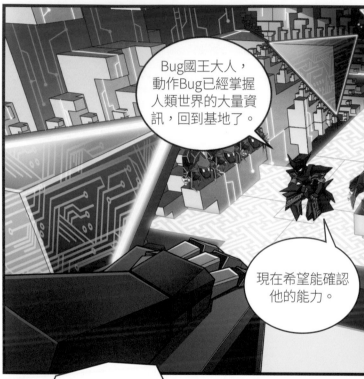

Bug國王大人，動作Bug已經掌握人類世界的大量資訊，回到基地了。

現在希望能確認他的能力。

雖然時機尚未成熟，但為了提高完成度，測試也是必須的。

很好。

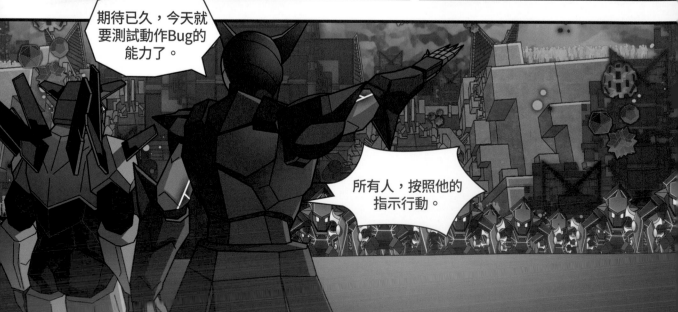

期待已久，今天就要測試動作Bug的能力了。

所有人，按照他的指示行動。

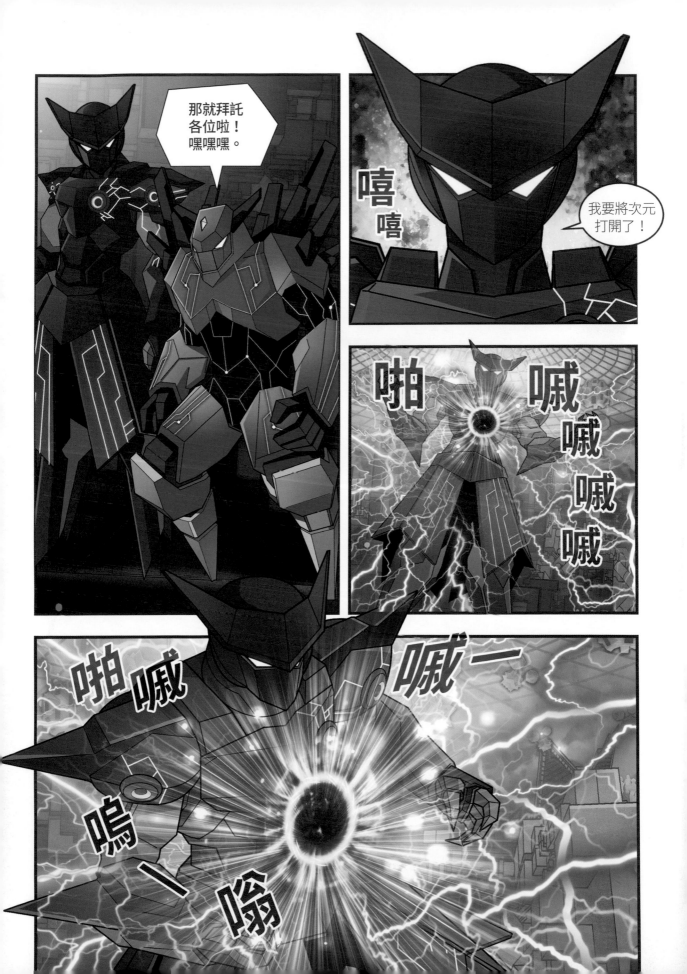

啪

啪 喊喊

嗚嗚嗚
嗚嗚

嗚 嗚 嗡 嗡

哐 嘟

這次轉換成
*美國資訊
交換標準碼！

*美國資訊交換標準碼(ASCII)：電腦內部用以表現文字的標準程式編碼系統，依據特定的準則，
逐一制定出可表現的數字或文字的代碼。

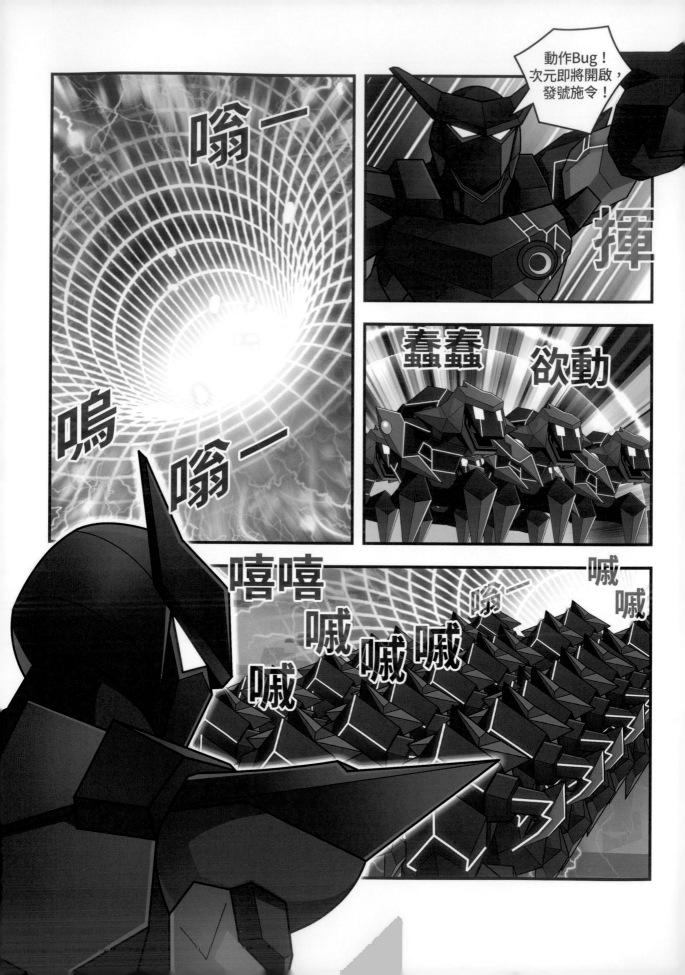

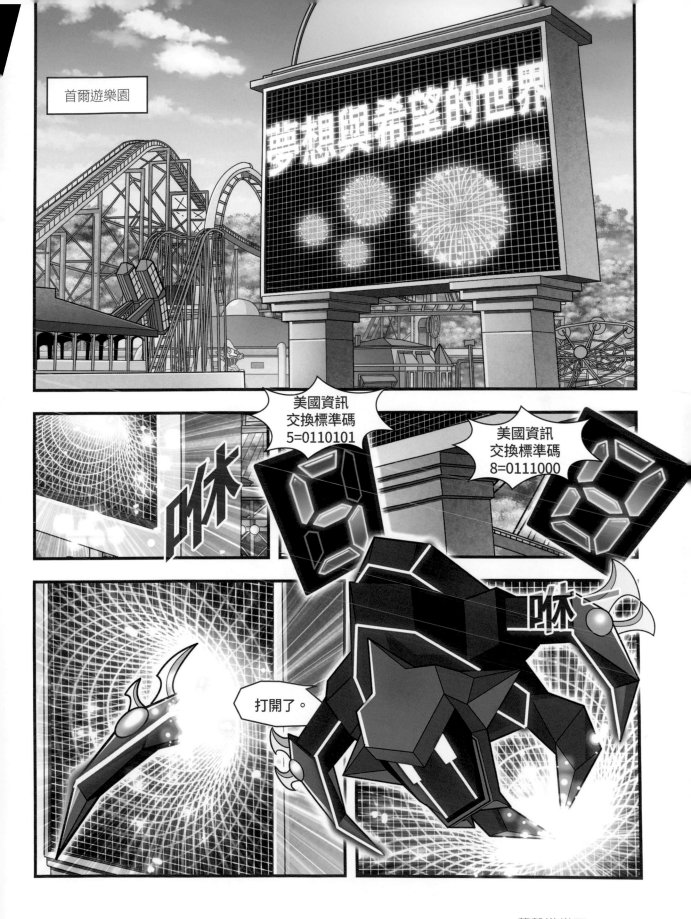

喀喀

喀喀喀

喀喀

嘰— 嘰嘰—

是地震嗎？

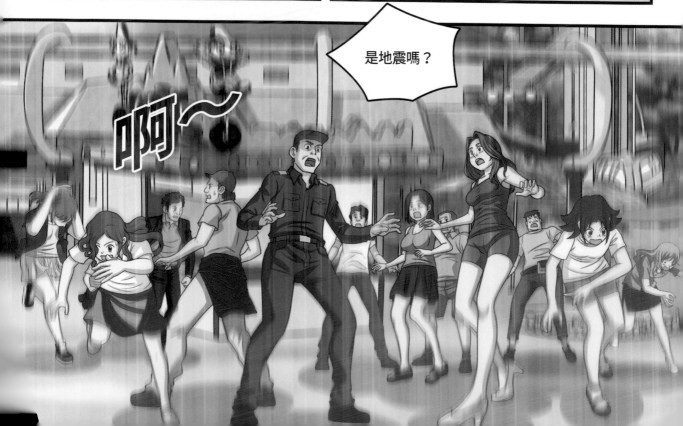

啊～

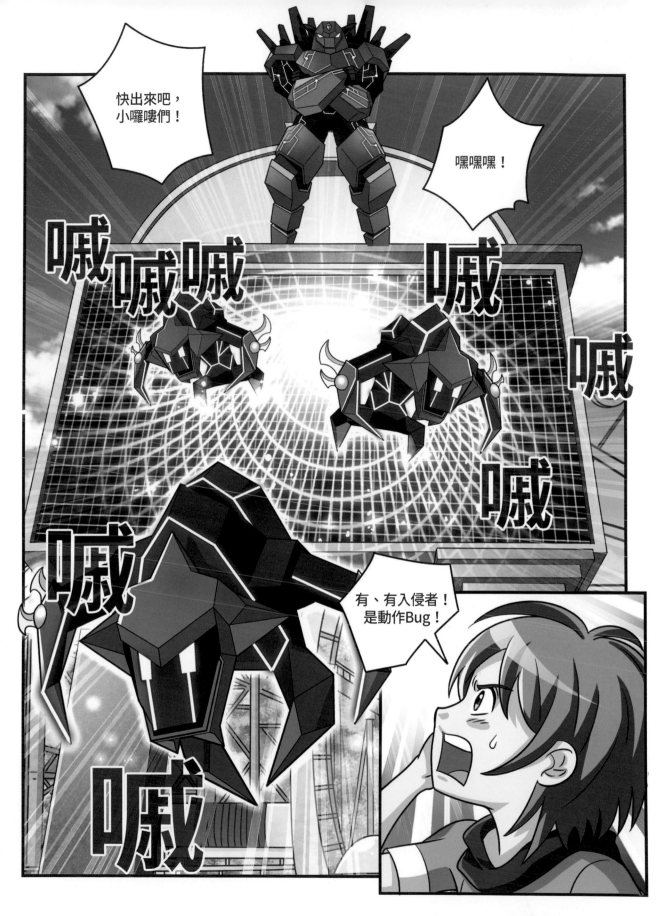

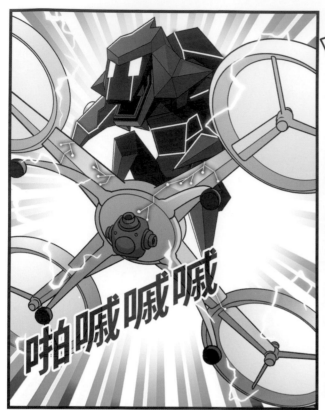

啪嘁嘁嘁

呃啊！

那是什麼東西啊？

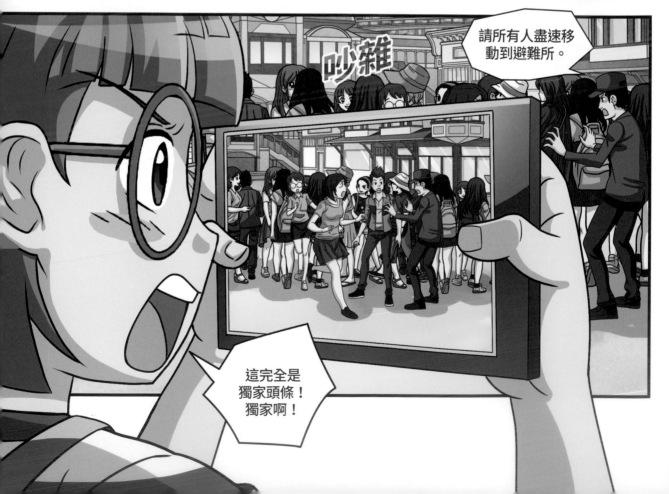

吵雜

請所有人盡速移動到避難所。

這完全是獨家頭條！獨家啊！

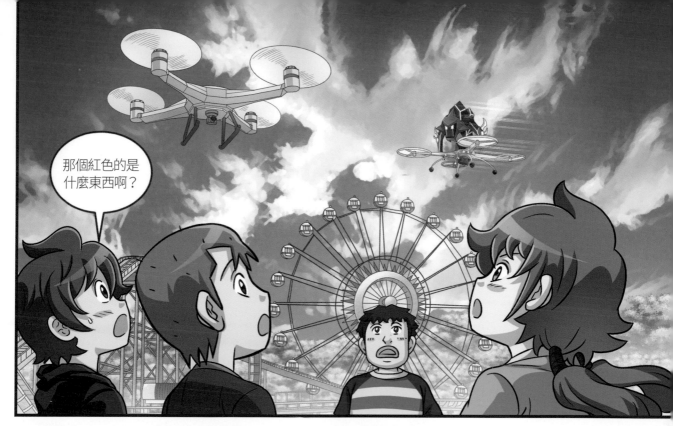

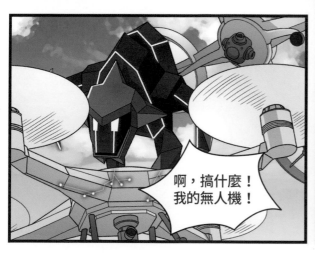

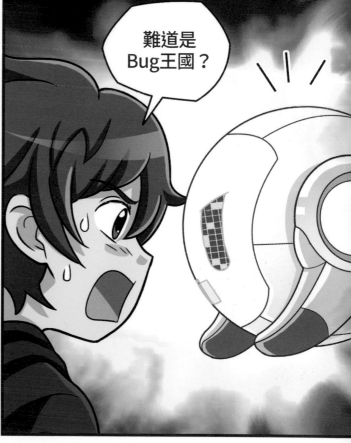

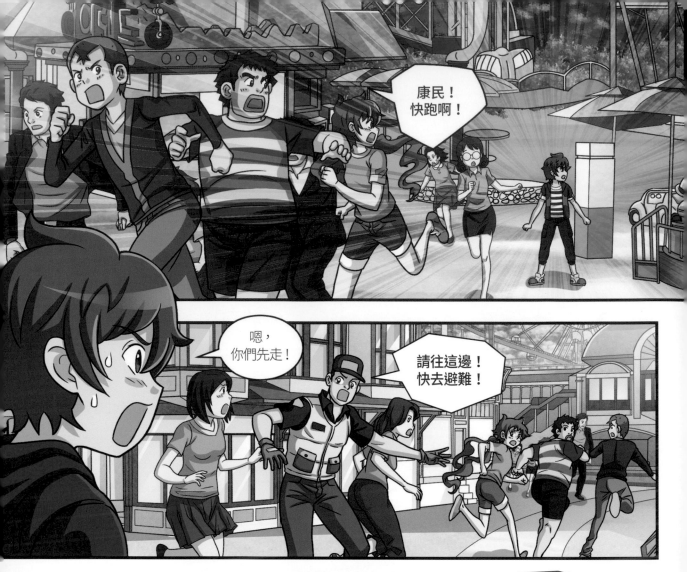

康民！
快跑啊！

嗯，
你們先走！

請往這邊！
快去避難！

是煥希！

你們
也來玩嗎？

廢話少說，
快逃啊！

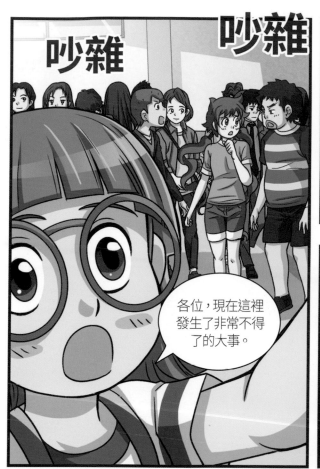

吵雜

吵雜

吵雜

各位,現在這裡發生了非常不得了的大事。

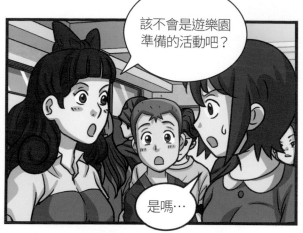

該不會是遊樂園準備的活動吧?

是嗎…

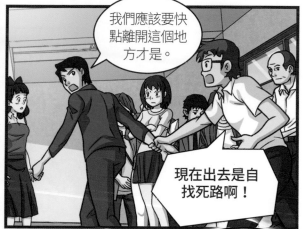

我們應該要快點離開這個地方才是。

現在出去是自找死路啊!

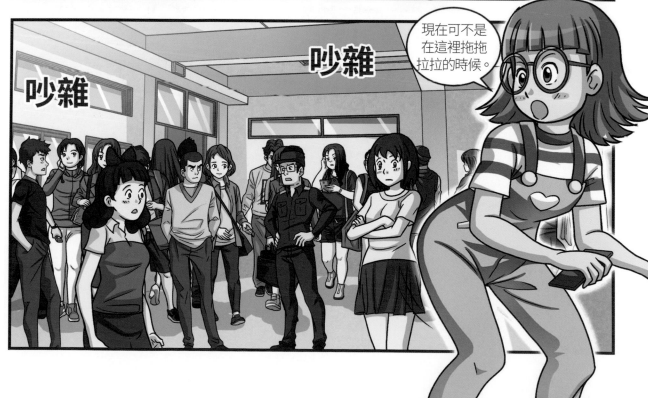

現在可不是在這裡拖拖拉拉的時候。

吵雜

吵雜

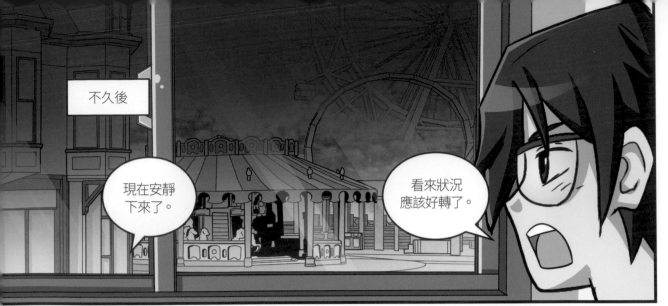

不久後

現在安靜下來了。

看來狀況應該好轉了。

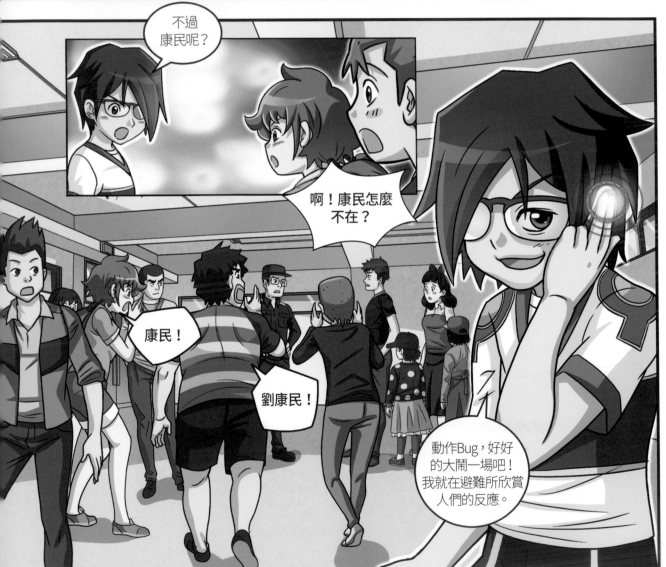

不過康民呢？

啊！康民怎麼不在？

康民！

劉康民！

動作Bug，好好的大鬧一場吧！我就在避難所欣賞人們的反應。

先去還有人逗留的地方看看吧。

摩天輪控制室

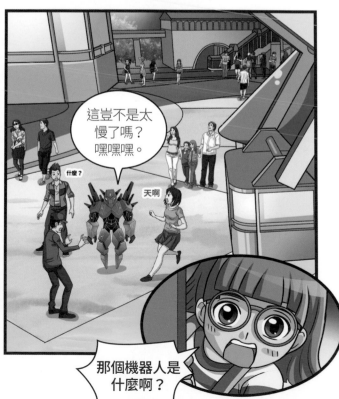

這豈不是太慢了嗎？嘿嘿嘿。

什麼？

天啊

那個機器人是什麼啊？

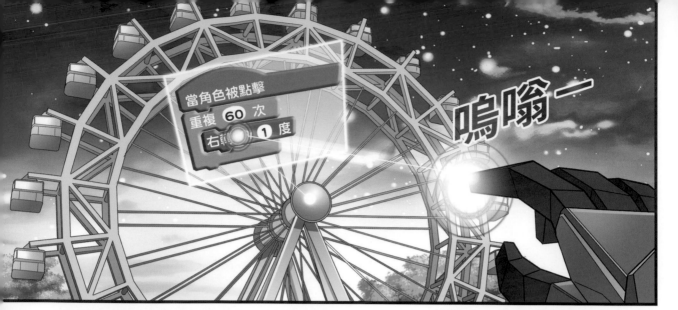

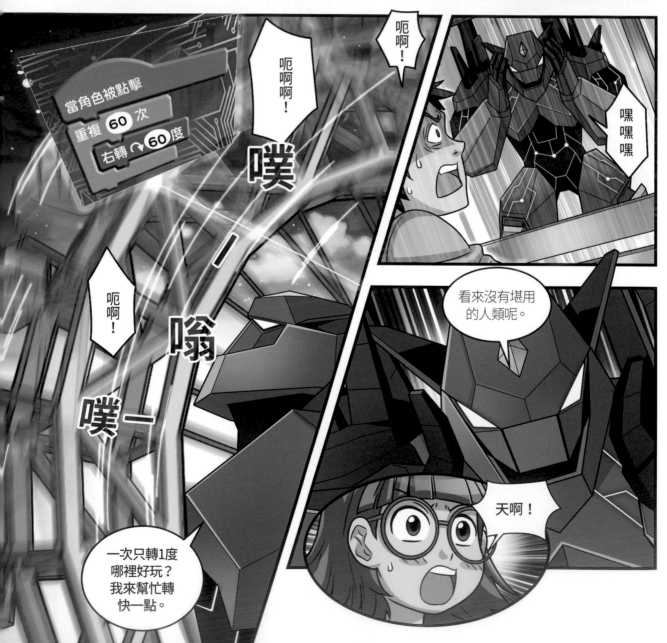

摩天輪控制室

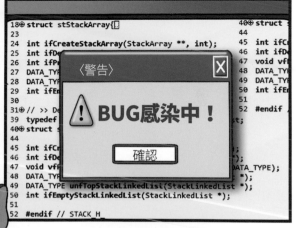

```
18⊕ struct stStackArray{..
23
24   int ifCreateStackArray(StackArray **, int);
25   int ifDe
26   int ifP
27   DATA_TYP
28   DATA_TYP
29   int ifEm
30
31⊕ // >> De
39   typedef
40⊕ struct s
44
45   int ifCr
46   int ifDe
47   void vfR
48   DATA_TYP
49   DATA_TYPE unfTopStackLinkedLisi(StackLinkedList *);
50   int ifEmptyStackLinkedList(StackLinkedList *);
51
52   #endif // STACK_H
```

〈警告〉

⚠ BUG感染中！

確認

呼叫總部！
請協助檢查
摩天輪運作
程式碼！

是，收到！

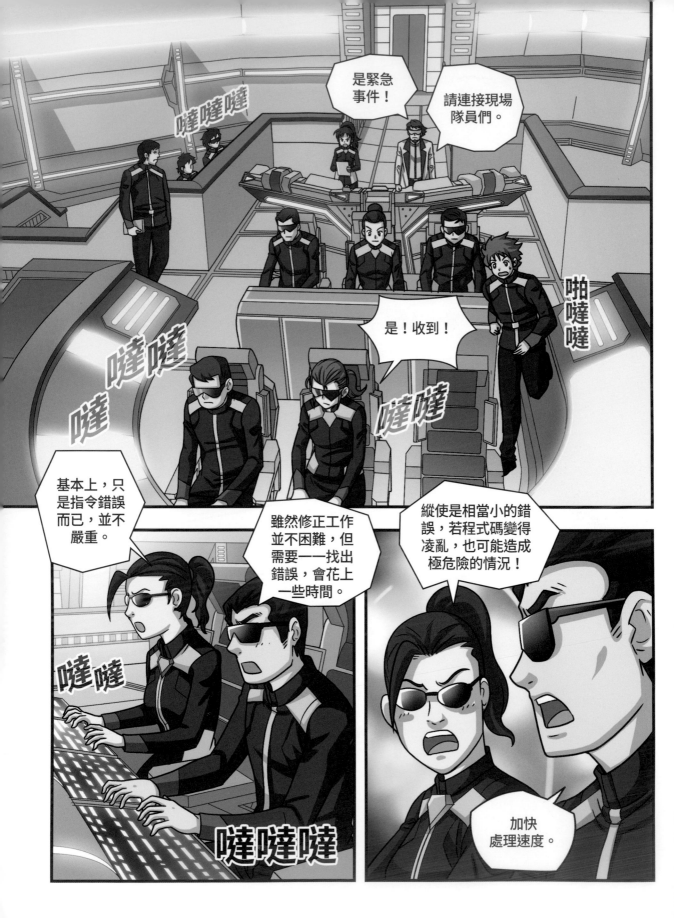

有人從中妨礙。

咦？

唰一

唰

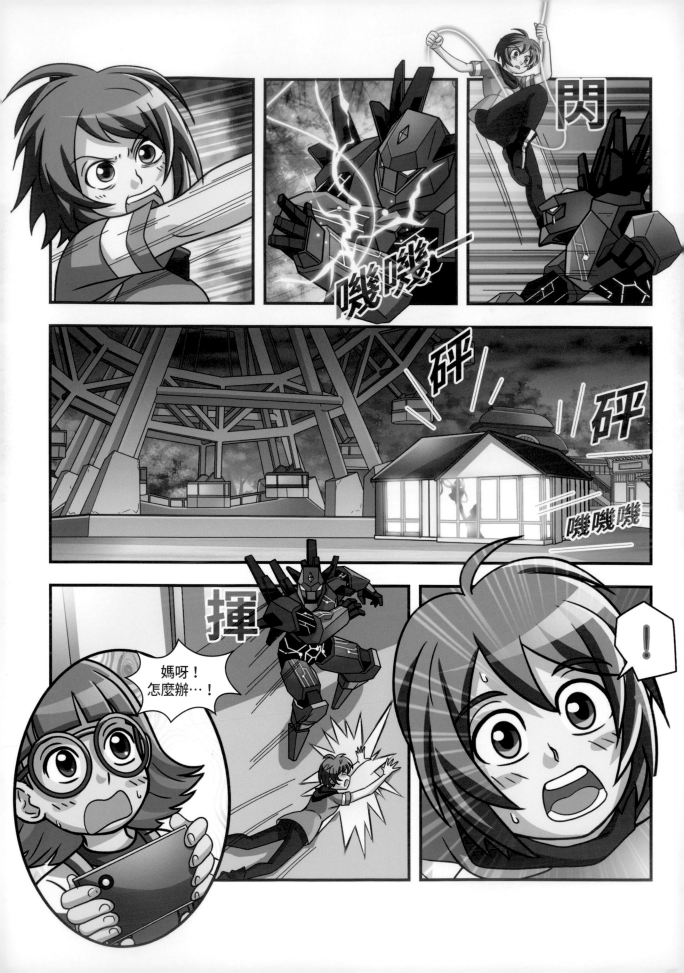

邁向世界的第一步！

挺身而出的時候到了，
在人群之中出面對抗動作Bug，
Coding man登場了！

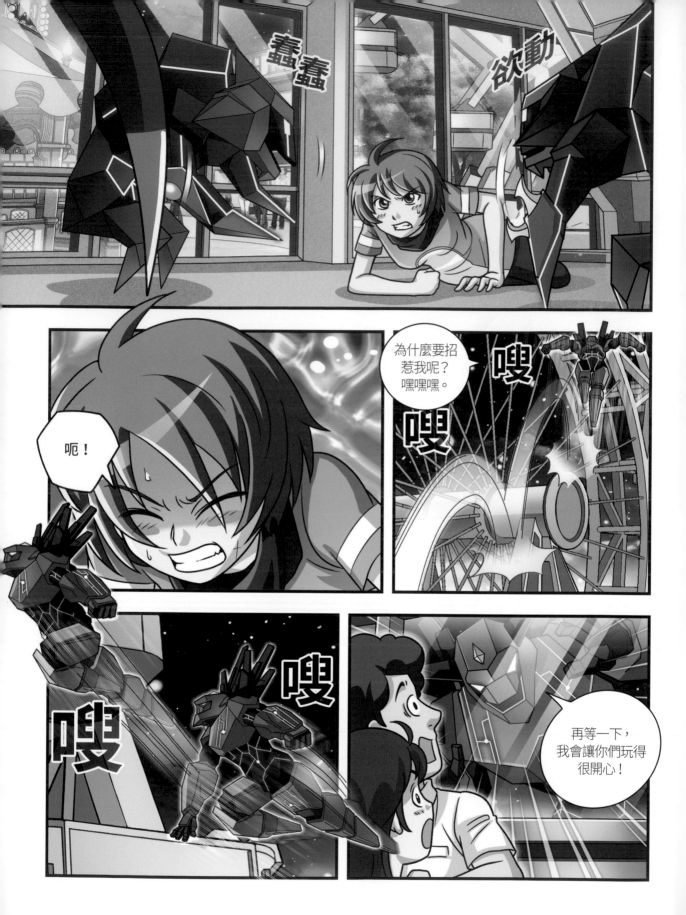

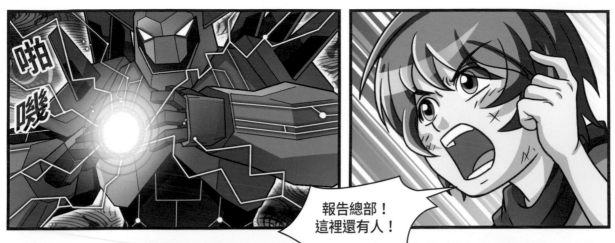

報告總部！
這裡還有人！

不可以！

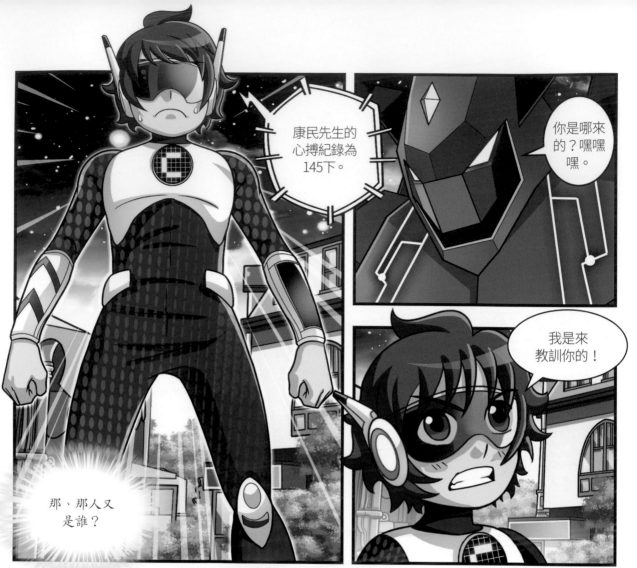

你到底想幹什麼，緊身衣小子！

嘰咿咿

啪

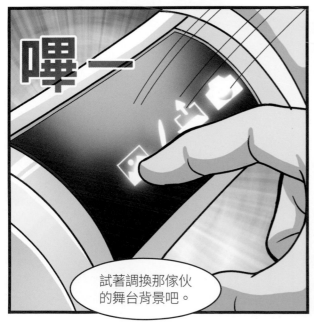

嗶一

試著調換那傢伙的舞台背景吧。

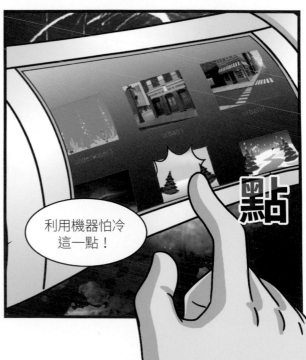

利用機器怕冷這一點！

點

竟想把我關在冬天的舞台背景裡！

發抖

呼嗚嗚

啪

你覺得我會束手就擒嗎？

嗚嗚嗚嗚

啪 喊—

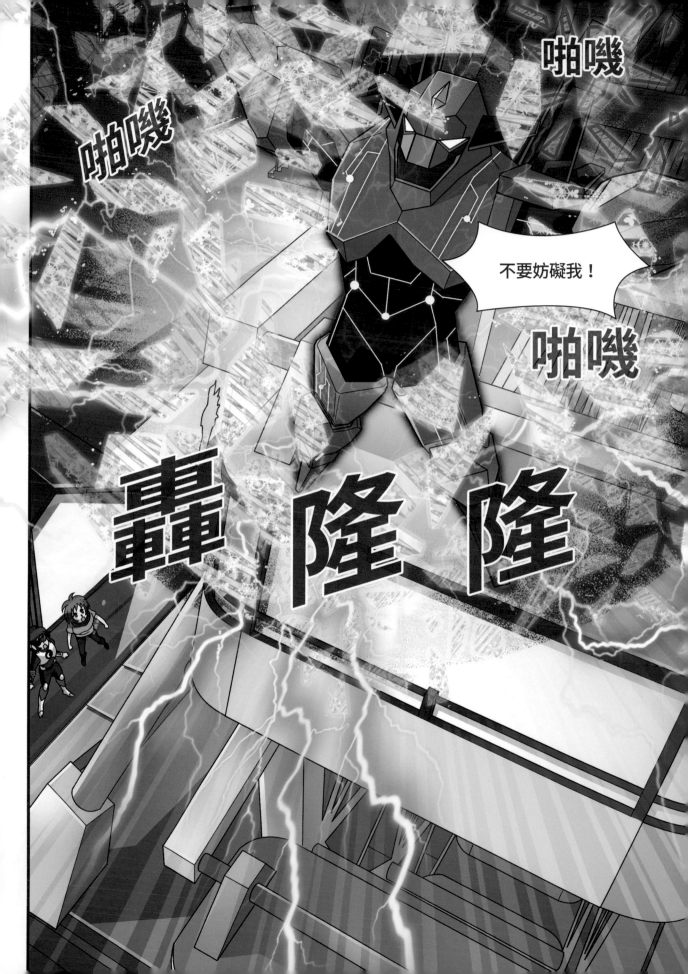

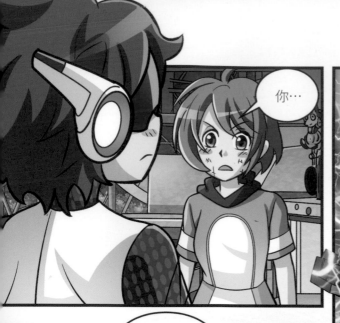

你⋯

你的真面目是什麼？

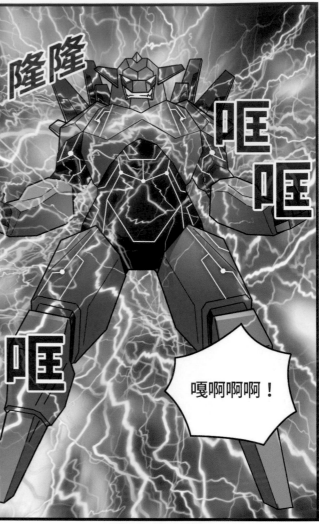

隆隆

哐哐

哐

嘎啊啊啊！

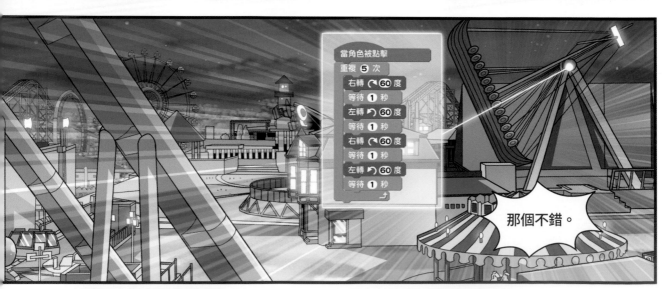

當角色被點擊
重複 5 次
右轉 ↻ 60 度
等待 1 秒
左轉 ↺ 60 度
等待 1 秒
右轉 ↻ 60 度
等待 1 秒
左轉 ↺ 60 度
等待 1 秒

那個不錯。

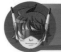

Coding man
練習本

觀察海盜船的移動路徑，
在171頁可以親自嘗試製作腳本！

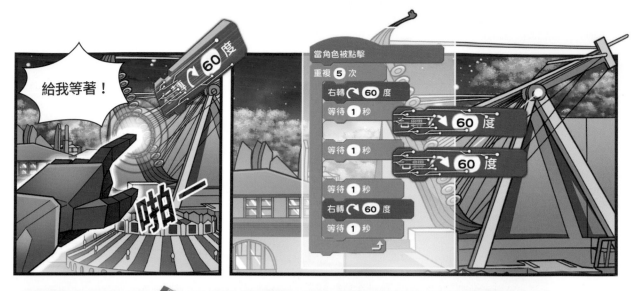

給我等著！

啪一

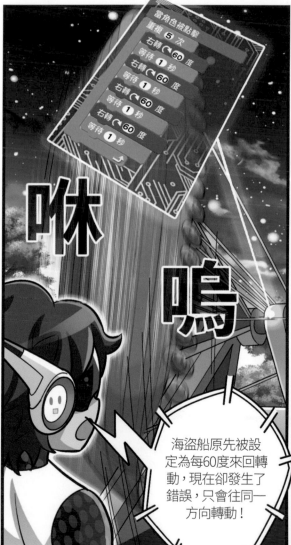

咻嗚

海盜船原先被設定為每60度來回轉動，現在卻發生了錯誤，只會往同一方向轉動！

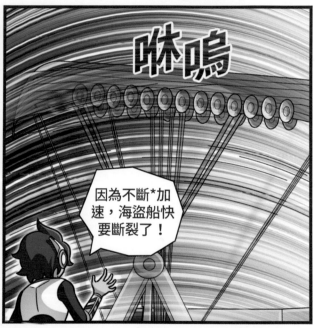

咻嗚

因為不斷*加速，海盜船快要斷裂了！

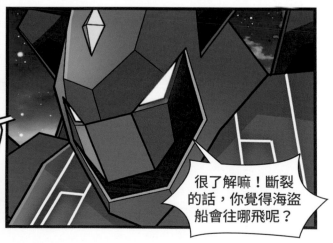

很了解嘛！斷裂的話，你覺得海盜船會往哪飛呢？

*加速：速度逐漸增加。

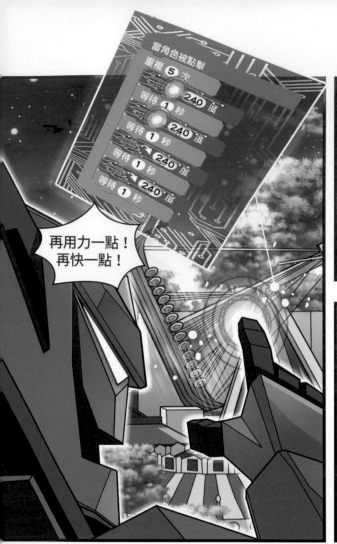

再用力一點!
再快一點!

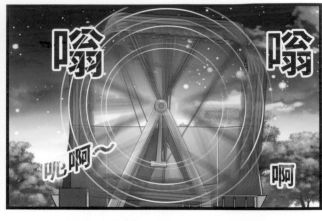

嗡 嗡

呃啊～ 啊

呃啊啊 喀噔

呃啊

我再回
控制室看看!

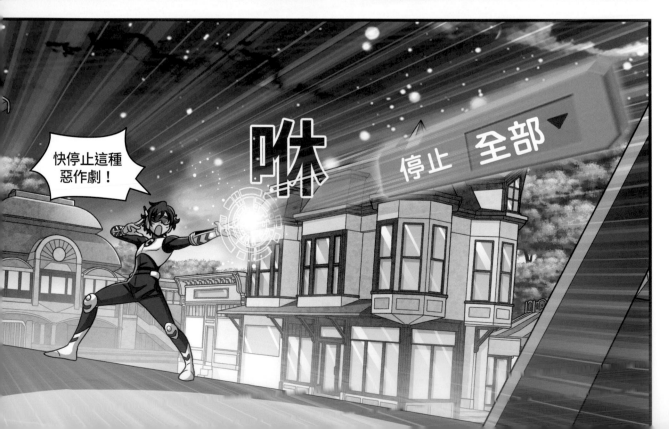

快停止這種
惡作劇!

咻

停止 全部

!?

喀

小囉嘍們，

有兩把刷子！

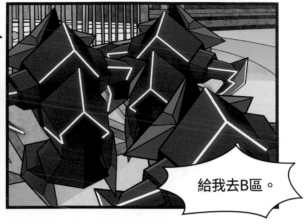

給我去B區。

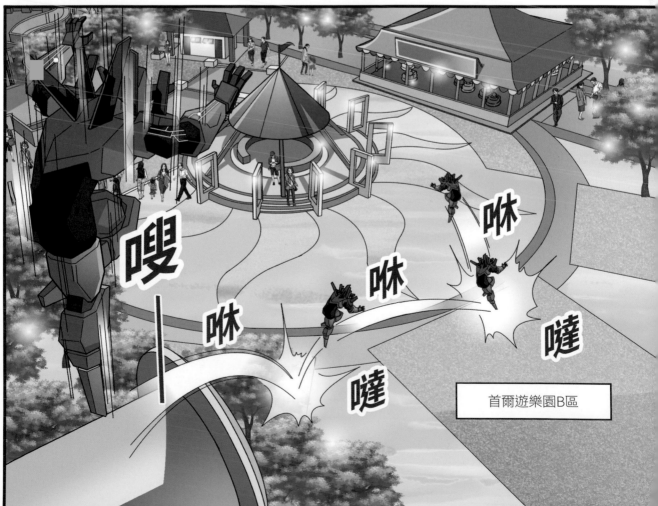

嗖

咻

咻

噠

咻

噠

噠

首爾遊樂園B區

站住！

喝啊！

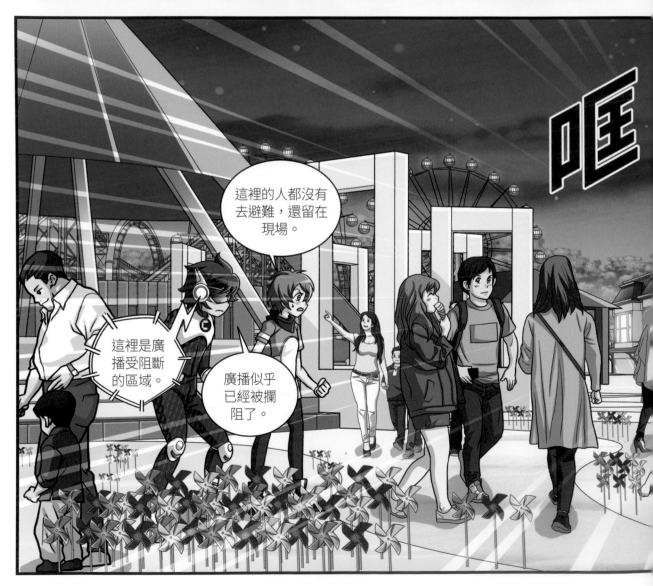

這裡的人都沒有去避難，還留在現場。

這裡是廣播受阻斷的區域。

廣播似乎已經被攔阻了。

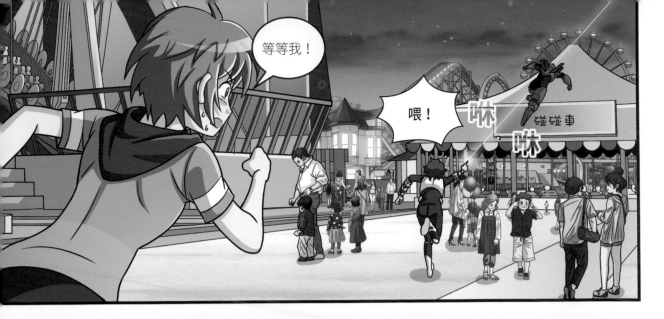

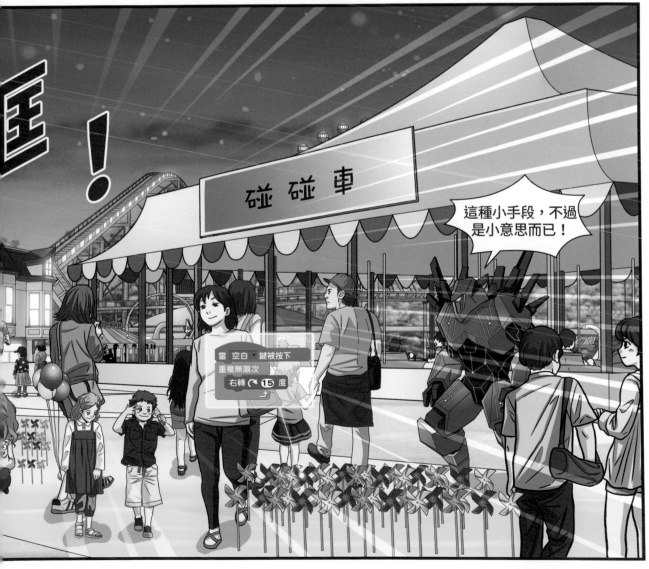

需要將這個狀況報告給總部！

難道我會眼睜睜地任由你綁架人們嗎？

我對那種事根本沒興趣，嘿嘿嘿。

只不過覺得人們手忙腳亂的樣子很有趣罷了！

嘿嘿嘿。

咻——

50點

別想妨礙我！

咻

咻

咻

咻

Coding man
練習本

要不要練習製作像風車一樣不斷旋轉的腳本呢？
跟著169頁的內容親自做做看吧！

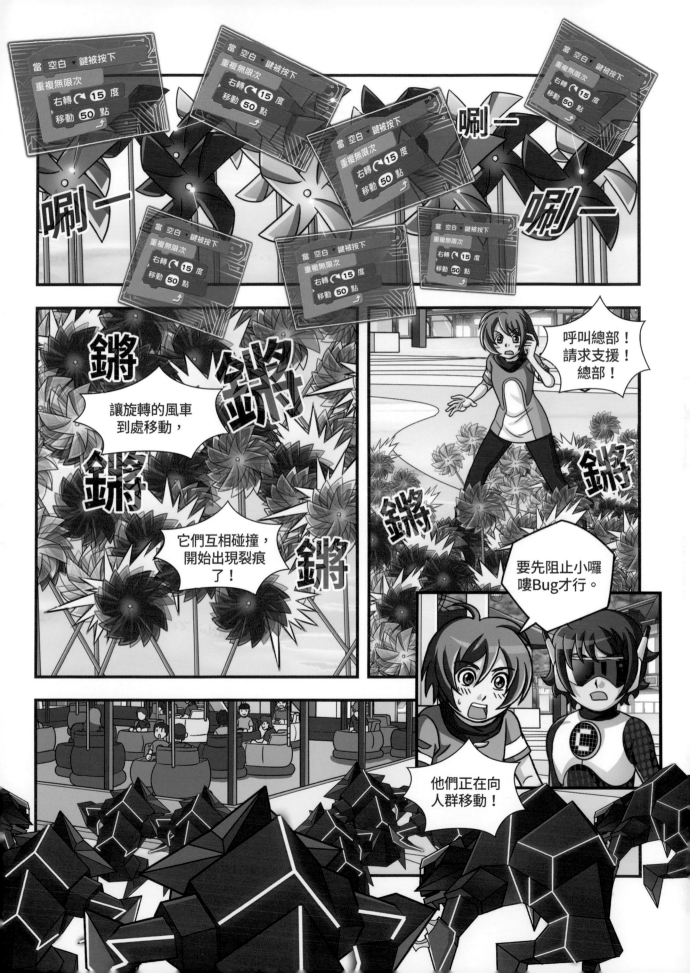

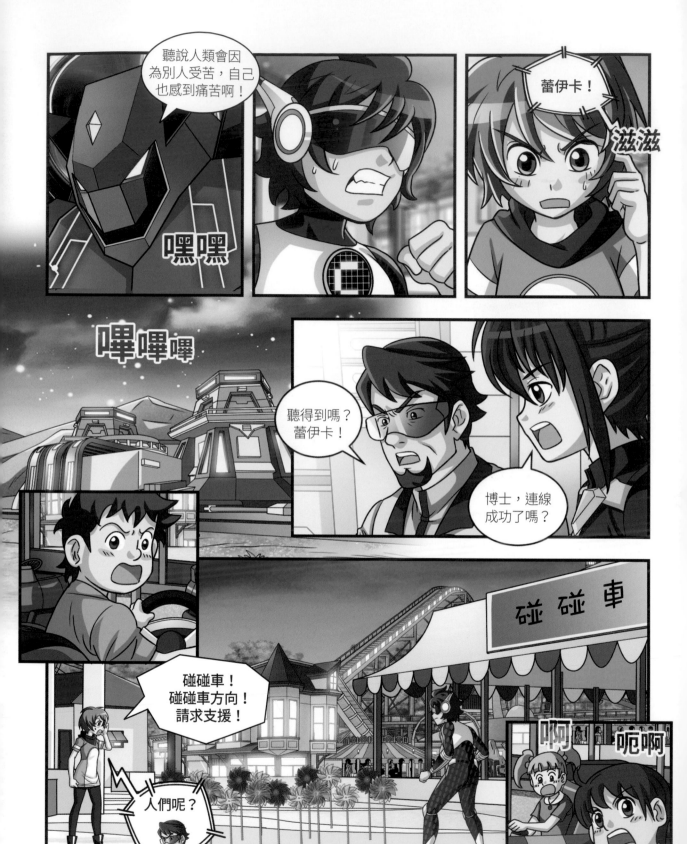

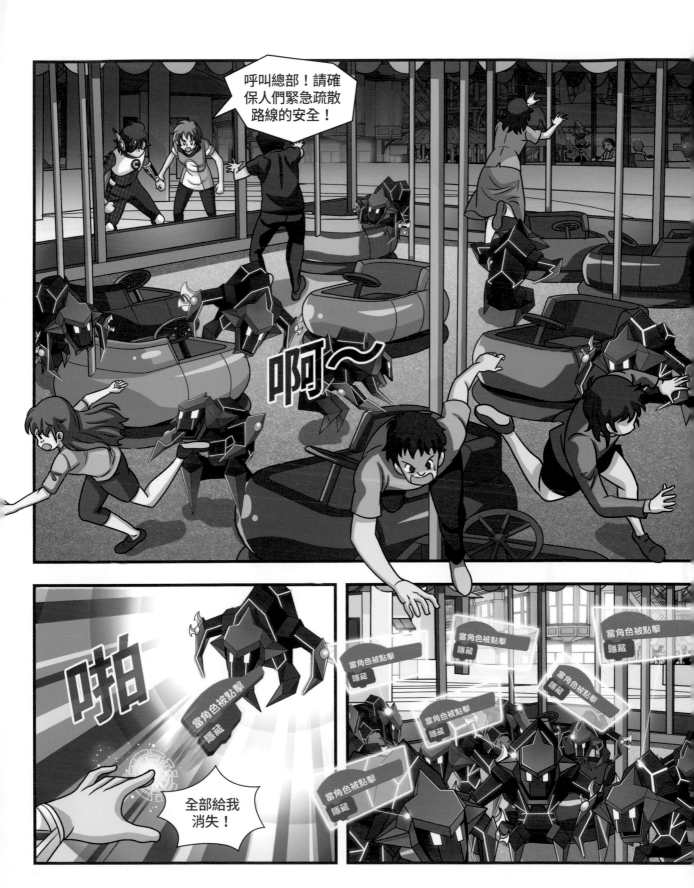

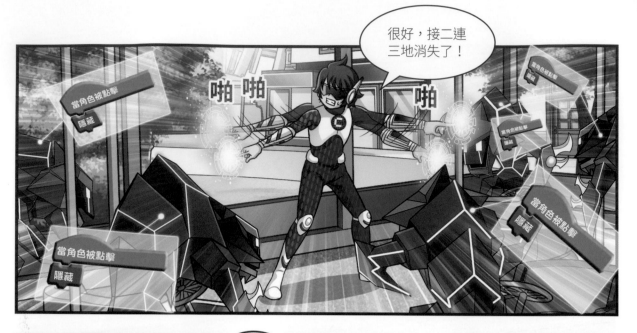

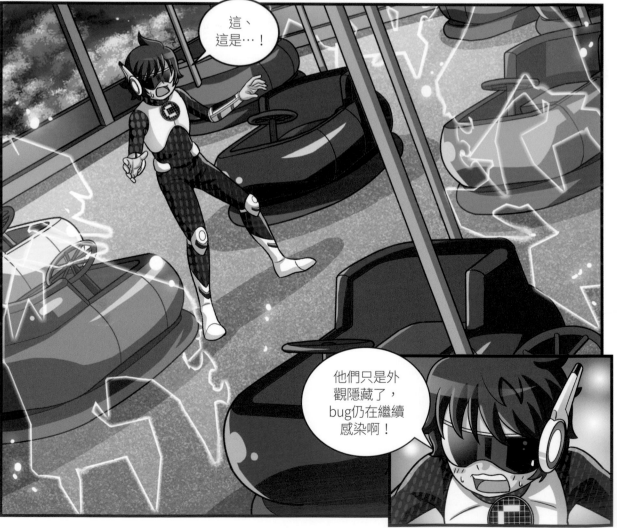

咻

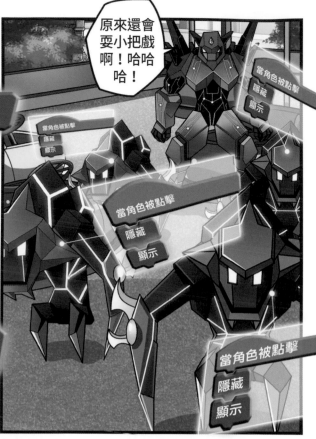

原來還會耍小把戲啊！哈哈哈！

當角色被點擊
隱藏
顯示

當角色被點擊
隱藏
顯示

當角色被點擊
隱藏
顯示

當角色被點擊
隱藏
顯示

顯示

顯示

顯示

顯示

顯示

顯示

顯示

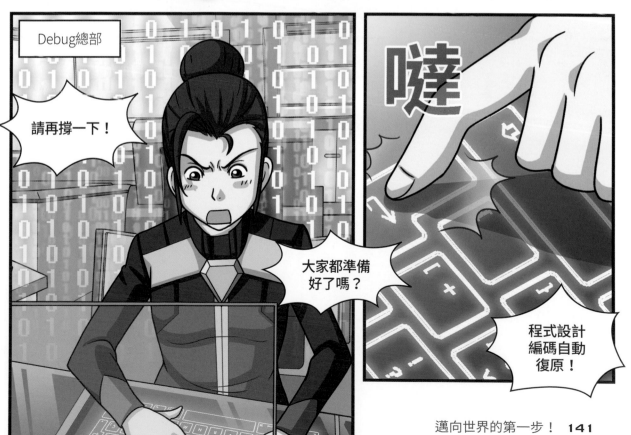

Debug總部

請再撐一下！

大家都準備好了嗎？

噠

程式設計編碼自動復原！

嗚一嚶

拜託妳不要將有關我的事情告訴Debug總部。

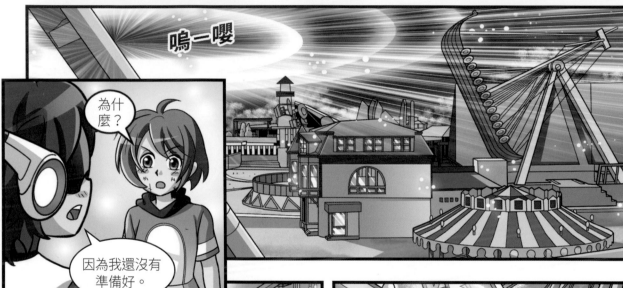

嗚一嚶

為什麼？

因為我還沒有準備好。

嘰一

等到時機成熟…

嘰一

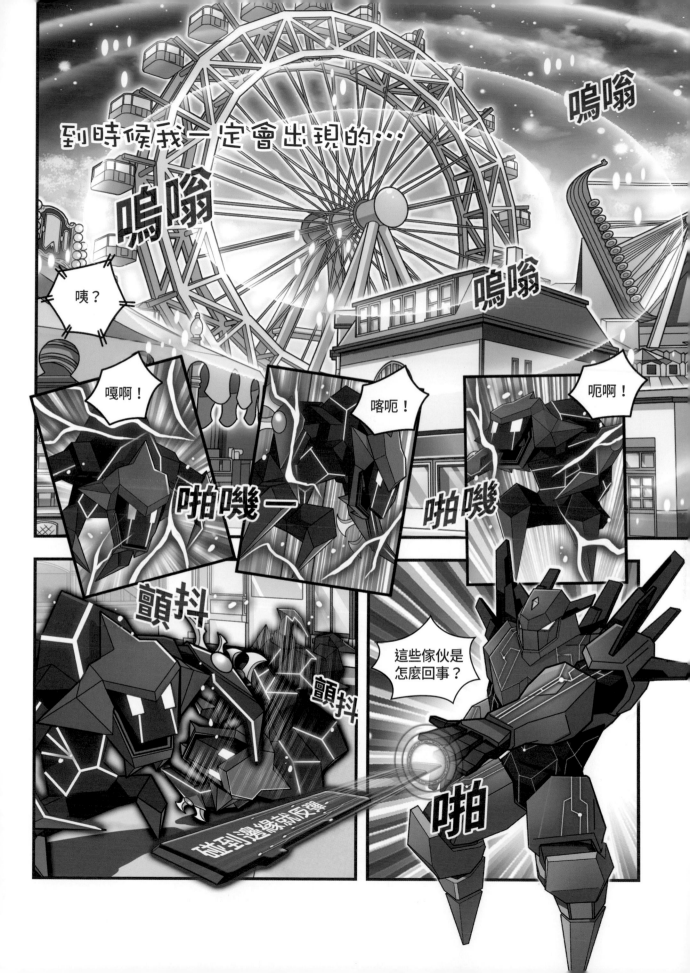

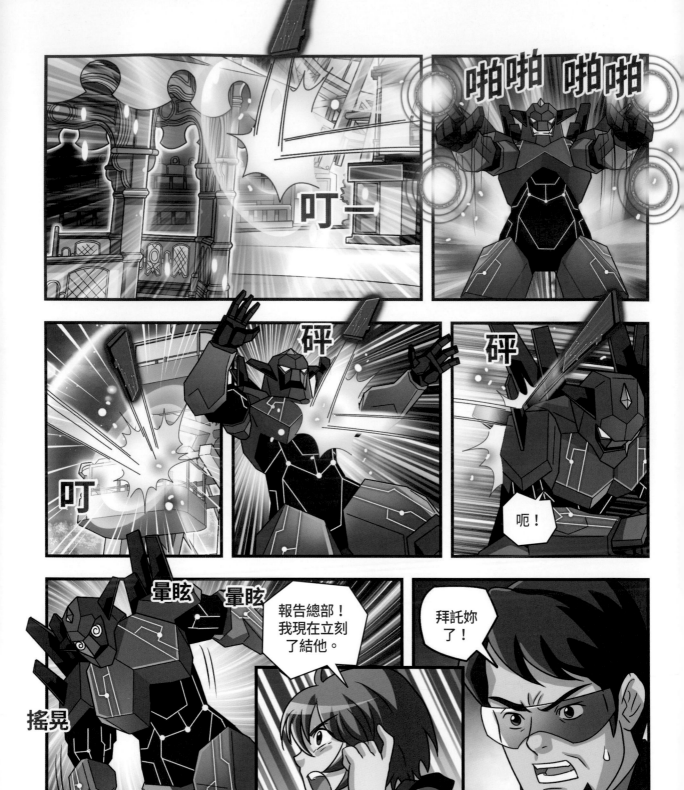

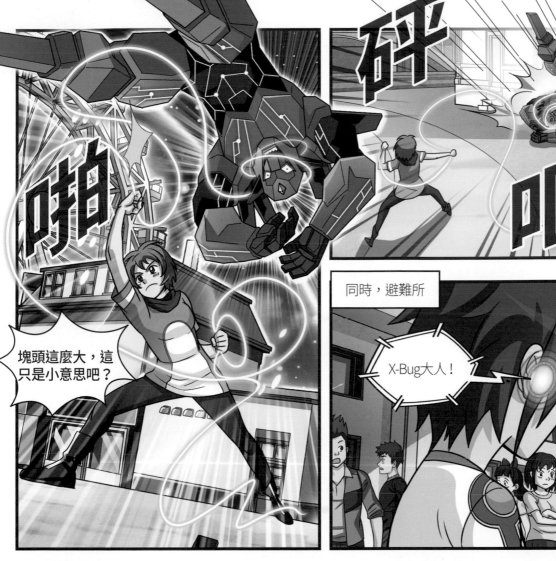

砰

啪

哐

塊頭這麼大，這只是小意思吧？

同時，避難所

X-Bug大人！

測試結束，回去吧！

可惡

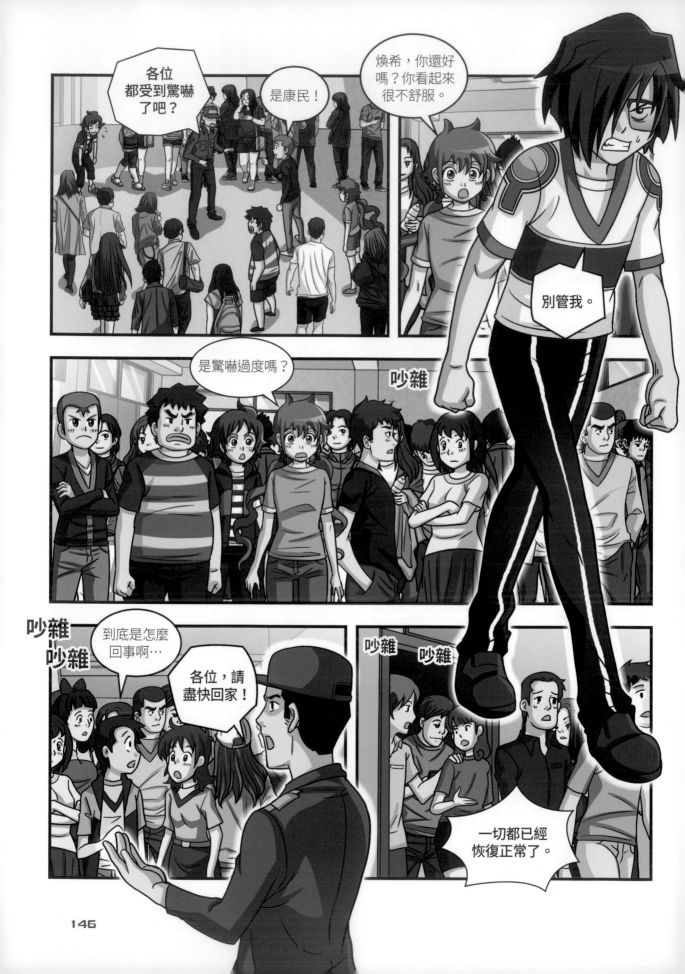

146

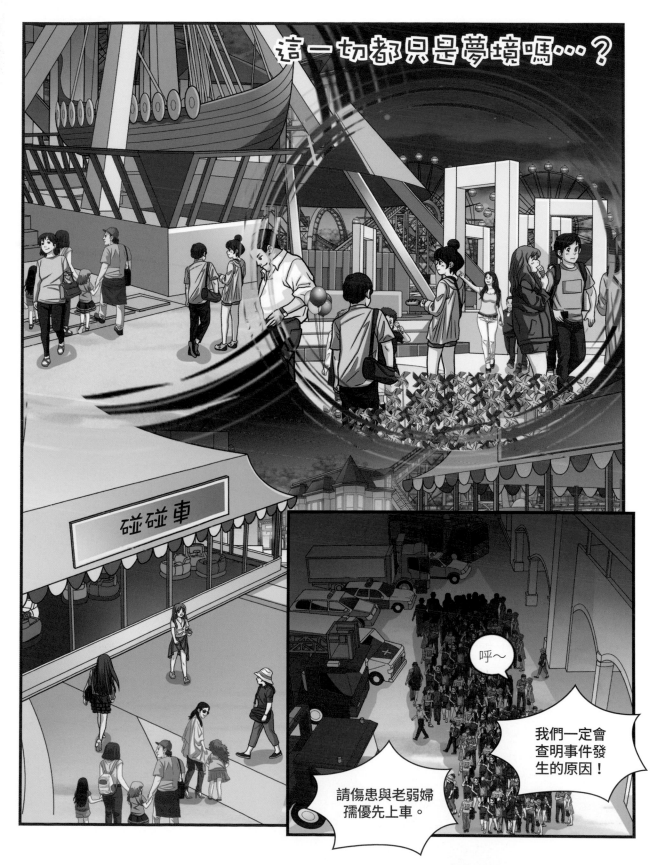

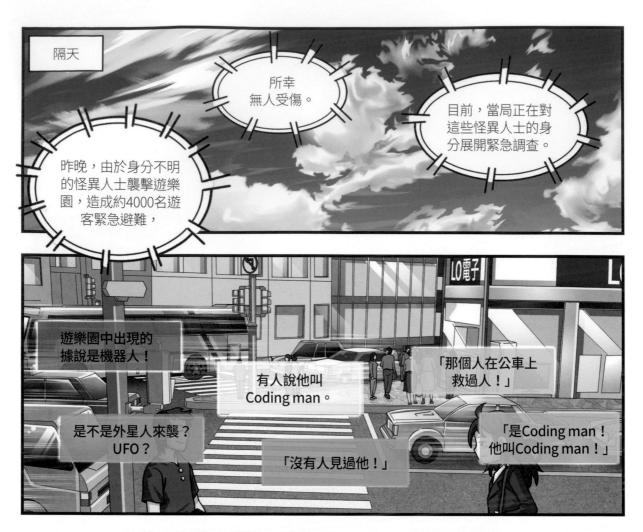

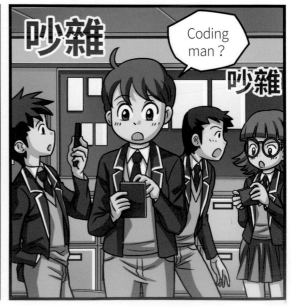

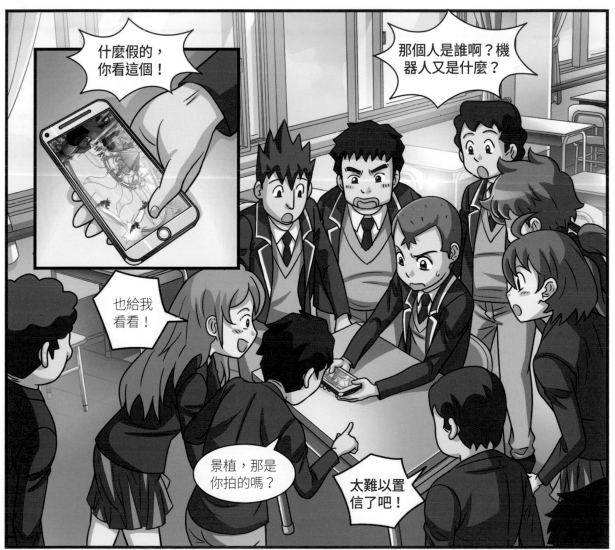

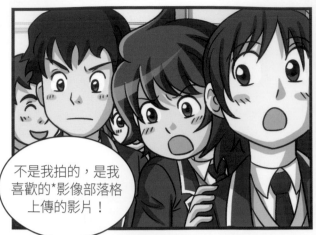

不是我拍的，是我喜歡的*影像部落格上傳的影片！

那個可以相信嗎？追蹤人數才6人耶？

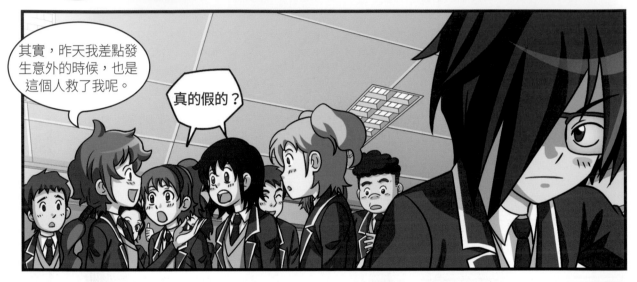

其實，昨天我差點發生意外的時候，也是這個人救了我呢。

真的假的？

大家在聊什麼啊？

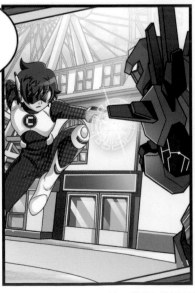

*影像部落格(Vlog)：影片(video)和部落格(blog)的合成語，記錄日常生活的影片。

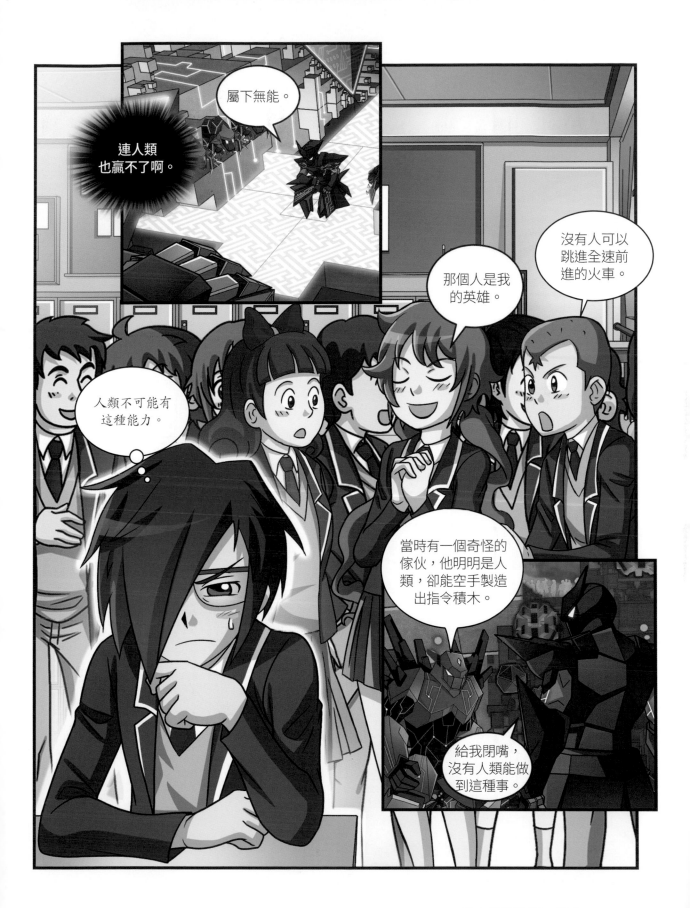

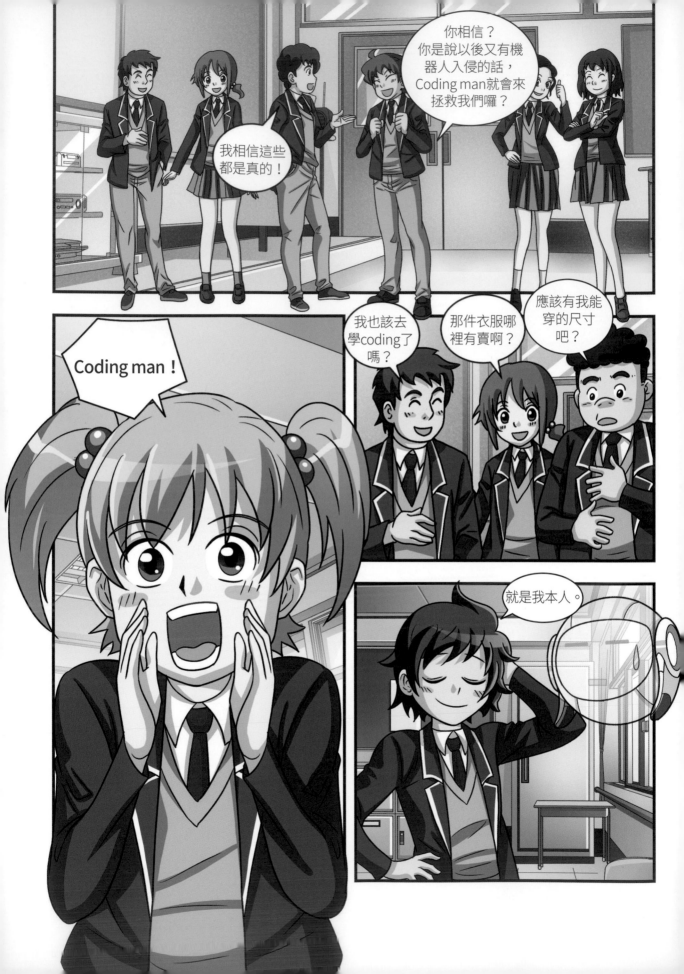

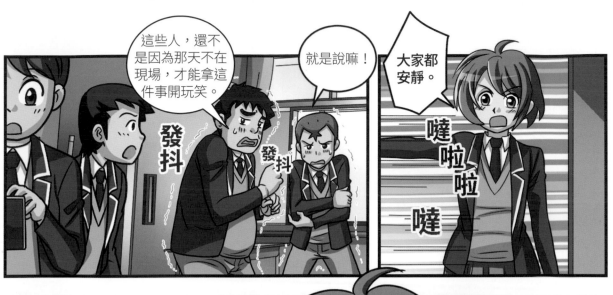

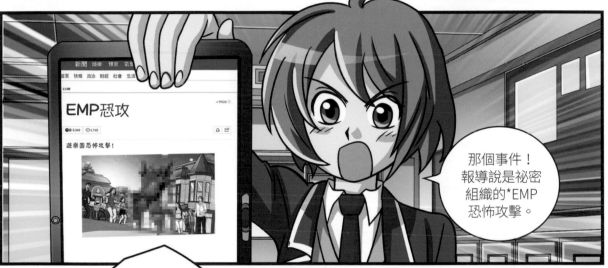

EMP恐攻

遊樂園恐怖攻擊！

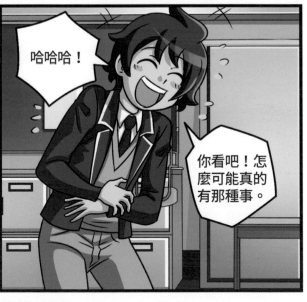

*EMP(電磁波)：以核能爆發釋放的波動造成電子迴路損壞，讓機器無法運作。

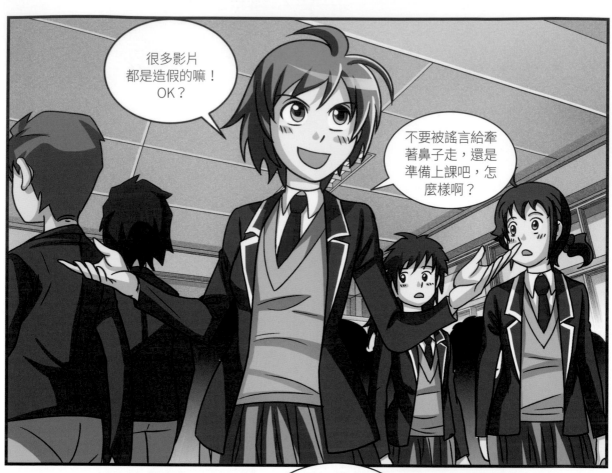

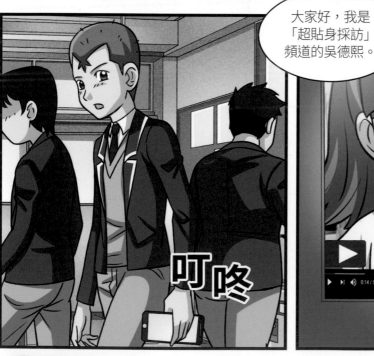

叮咚

漫畫中的觀念　創作者是個什麼樣的職業呢？
163頁會有更詳細的說明喔！

那一天，我本人就在現場，這篇報導都是謊言。

你們希望我揭開真相？對於此事，以我的觀點來說卻有點為難。

各位，將我們從危難中拯救出來的人，我認為他本人也會暴露在危機當中。

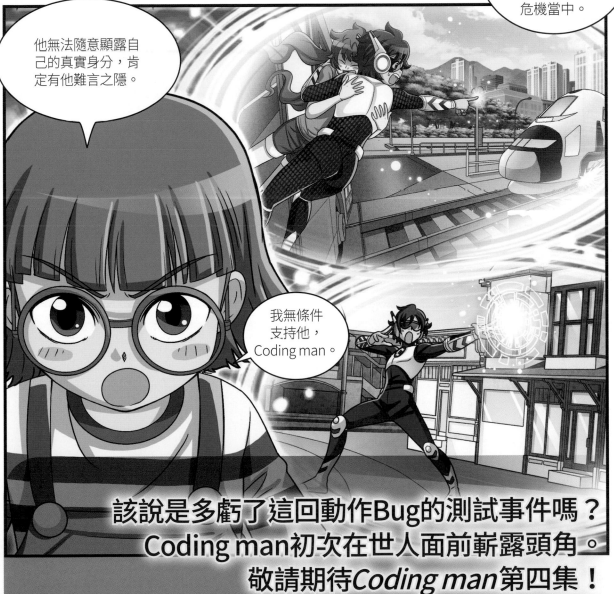

他無法隨意顯露自己的真實身分，肯定有他難言之隱。

我無條件支持他，Coding man。

該說是多虧了這回動作Bug的測試事件嗎？
Coding man初次在世人面前嶄露頭角。
敬請期待*Coding man*第四集！

在Bug們匆忙逃進次元之門的同時

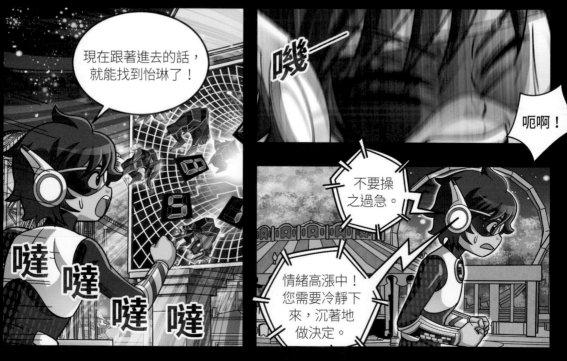

現在跟著進去的話，就能找到怡琳了！

�</br>

哐

呃啊！

不要操之過急。

情緒高漲中！您需要冷靜下來，沉著地做決定。

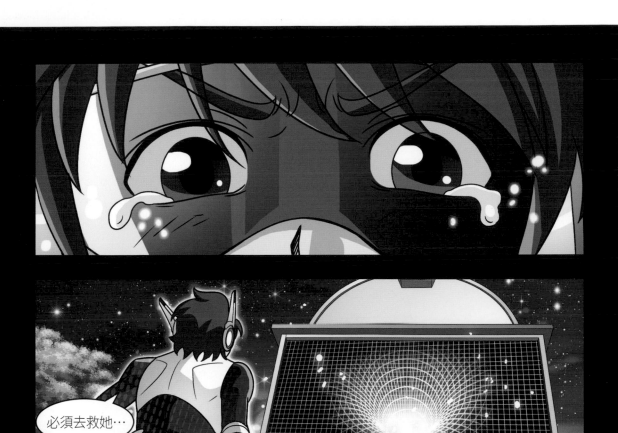

必須去救她…

我一定…

我一定
要做到。

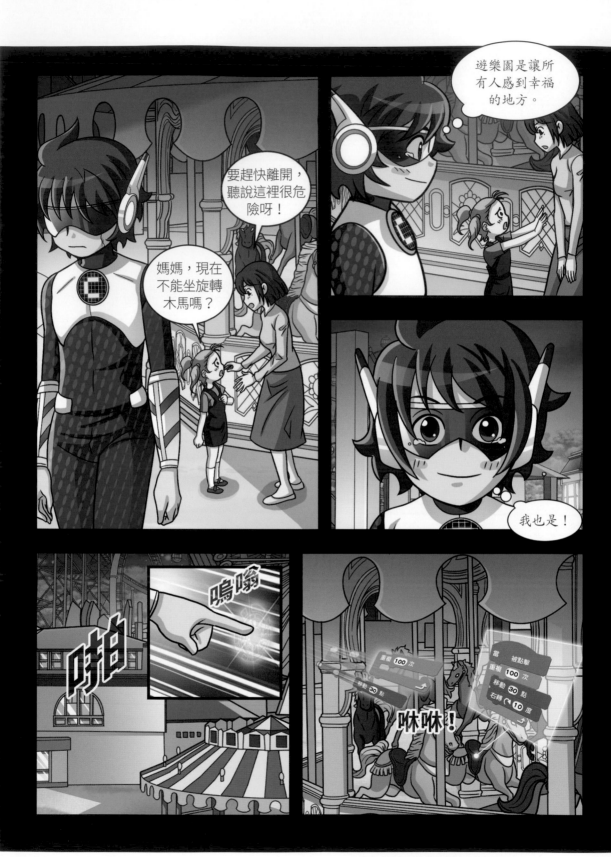

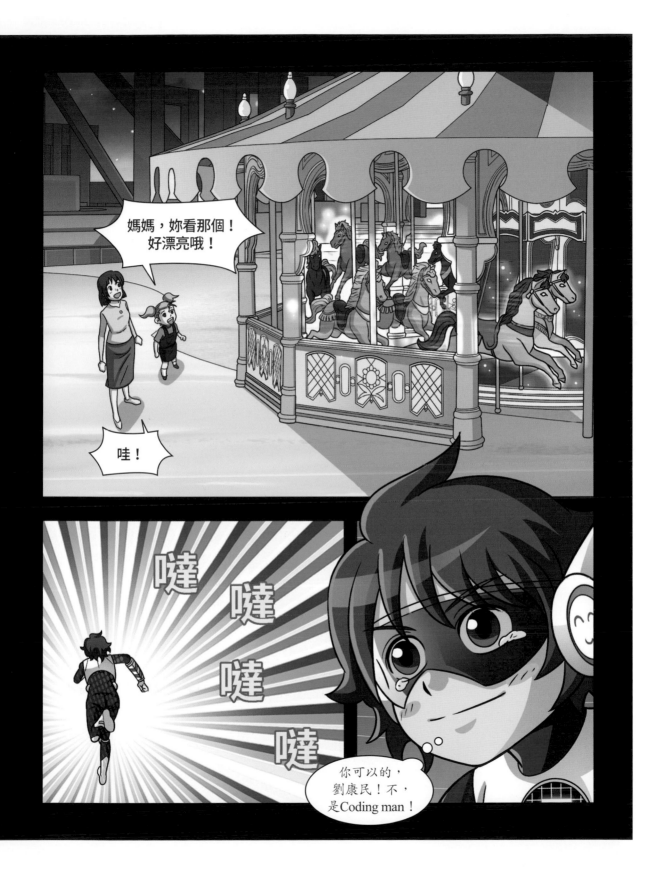

虛擬實境

虛擬實境(VR, Virtual Reality)是使用電腦製作出某種環境或狀況，讓人有實際感覺到事物的感受。

正在閱讀本書的各位，應該多少都有聽過VR這個名詞，近日來能體驗到VR的遊戲區日益增加，隨著體驗設備的費用降低，直接購買的消費者也隨之增加了。

Smile在康民身上安裝VR後，可以看到原本看不到的東西。

本書第18頁

虛擬實境技術的優點，是使人不需親臨現場，也能有如在該環境之中移動與操作，像是可以在高聳建築物上行走自如、消滅朝自己撲來的殭屍，當然也可以在1秒之內飛到地球另一端旅行。

雖然戴上形似護目鏡的播映機，身體一邊左搖右晃，看起來可能有一些搞笑，但除了娛樂休閒用途，虛擬實境技術也會應用在操作飛機或坦克、進行手術等教育用途上。透過這種的教育機能，經統計能形成100%以上的專注力，也讓我們對VR抱持著高度的期待，不過也因VR的普及，亦可能導致虛擬與現實的界線日漸模糊，導致意外發生，這點是我們需要留意的部分。

美國海軍使用的VR降落傘訓練機。

擴增實境

擴增實境(AR, Augmented Reality)是以現實為背景重疊上虛擬影像的一種技術，只要想像皮卡丘從書桌底下跑出來、河川旁會出現鯉魚王的「Pokémon GO」遊戲，便能輕易理解了。

使用AR技術的遊戲。

利用擴增實境技術,可以在建築物外頭看到內部,或是讓書中的內容立體呈現出來。未來擴增實境技術將廣泛應用在廣告、教材、遊戲或是電視製作內容等方面,我們也應加以防範個人隱私侵略、虛假消息、成癮現象等副作用。

全像圖

本書第68頁
Smile利用全像圖讓康民看到怡琳的模樣!

一如虛擬實境與擴增實境這類立體顯像,它們的終極目標是以360度、無論從哪個方向觀看,都可以得到有如實體般的立體感,這就是全像圖。

只要想像成是立體相片攝影,應該比較容易理解了?

全像圖是利用雷射,記錄3D立體所有資訊的一項技術,如要將這項技術完整呈現,需要數百個雷射光點在同一空間中照射大量的資料。雖然本技術還未達完美,但如果這項技術能夠完成,以後就算沒有3D眼鏡,也可以觀賞到立體影像了。

Coding小測驗

答案與解說:172頁

■ 閱讀下列敘述,是「虛擬實境」的寫上「虛」;「擴增實境」的寫上「擴」;「全像圖」的寫上「全」。

(1) VR遊戲區不會太貴了嗎?使用一次要200元。(　　)

(2) 信用卡背面閃亮亮的貼紙,據說是利用這項技術製作的。(　　)

(3) 只要用智慧型手機內建相機正對著建物,建築物的資料會出現在畫面上。(　　)

和全世界溝通！

本書第148頁

透過網際網路的傳遞，讓Coding man的消息同時共享出去了。

現代人常使用網路進行各種線上購物，除了各式生活用品之外，也可以購買海外商品，這些多樣的可能性，就是因為有網際網路的緣故，只要有簡單的通訊設備，就可以形成網路、收發數據資訊。

線上購物興起後，比起和朋友們出門購物，我們更希望互相分享自己的日常，炫耀今天吃的料理、讓更多人看到自己書寫的文章、或是和外國朋友以多樣的話題為題材展開許多討論，網際網路不也像是校園或是社會生活的延伸嗎？沒錯！我們正在透過網路進行社會生活呢！

Coding小常識　韓國有名的創作者

以多樣化的主題與個人風格製作出影片，介紹給觀眾們的影像創作者，由個人的興趣開始，逐漸成長為一個新興產業。在此介紹幾個具人氣的YouTube頻道。

▶ 허팝(Heopop)：至2018年3月擁有18萬名訂閱者，進行符合孩童水平的實驗、使用產品的評價文、以及親身體驗的影片等等，呈現給觀眾。

▶ 도티(Ddotty TV)：通常製作遊戲影片的創作者說話比較粗魯，而Ddotty即便在遊戲之中也絕不會說出謾罵的字眼，在小學生之間很受歡迎。

▶ 캐리와 장난감 친구들(Carrie TV)：介紹玩具並且分享玩的影片，是由一家名為Carrie And Toys的公司所經營的頻道，每天會上傳新影片。

▶ 마이린 TV(MylynnTV)：小學生創作者Mylynn會常上傳介紹玩具、和媽媽一起玩遊戲的影片、或是分享自己的事情等等，得到很多同齡朋友的共鳴。

社群網站(SNS)

本書第154頁

製作單人節目的吳德熙看來對Coding man產生了很大的興趣,往後也可以期待德熙的活躍。

社群網站(Social Network Service)!

使用裝置收發資訊的網路服務,再加上有「社會的」、「社會性的」之意的單字「社交(social)」而出現的名詞。以Facebook、Instagram、Twitter、Kakao Story等最具代表性,而在現今世界上最大的免費影片分享網站YouTube等空間,也可以將自己做出的影片自由上傳或分享。

創作者

本書第112頁

德熙上傳的影片內容叫做影像部落格Vlog(video+blog)。

創作者(creator)是指創造新事物的人,根據他創作的內容,又分為「遊戲創作者」、「樂高創作者」、「影像內容創作者」等等。近來,在小學生之間,未來想從事的職業順位之中,也出現了創作者這個選項,會出現這樣的現象,也代表著希望透過YouTube這類社群平臺公開分享自己影片的人也在增加。

在社群網站上的影片會被全世界觀眾觀看與評價,如果影片點擊率變高,就會被選為是有人氣的作品,向全世界使用者推薦。

歌手PSY的人氣曲「江南style」,也是YouTube最初點擊率突破20億次的影片,紅遍全世界。只要有智慧型手機,任何人都可以輕易參與其中,社群網站的影響力更位居電視或報紙之上。

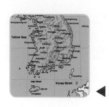

◀A

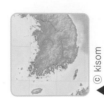

©kisom ◀B

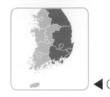

◀C

上圖是描繪韓國的地圖，A圖包含山脈、河川、都市等許多資料；B圖用顏色標示出地形的高低；C圖則是概略地表現了行政區域。

像這樣整理出來，只給我們所需的內容，就叫做抽象化，指認必要的內容，去除不必要因素的能力，是理解與分析問題時必要的過程。

核心要素

那麼如果想要呈現朝鮮半島的型態，怎麼繪製比較好呢？可以刪去山脈模樣、地區界線以及河川形狀，地圖要用什麼顏色也無所謂，亦不需要畫出沿海分布的所有小島，只要呈現濟州島、鬱陵島、獨島等島嶼就可以了。

Coding小常識　圖示(pictogram)

緊急出口圖示

圖示是為了在不看文字的情況下，任何人都能輕易解讀而製作的圖形文字，看圖往往比閱讀文字能更快體會其意義，圖示不需刻意記憶，無論誰看都能了解其意，所以應該要用最簡單的方式呈現。

為達此目的，需要去除不必要因素的能力就是抽象化。

只呈現核心要素的朝
鮮半島。

找出重要的特徵並簡單地表現出來，並不困難吧？也就是說，抽象化是只
挑選出符合目的的核心要素來加以表現，在程式設計裡抽象化是指將複
雜的概念單純化的工作，例如把3個很複雜的命令式分別命名成甲、乙、
丙，這也是抽象化。

對了！如果是出現相同結果的命令式長度越短，也可說是抽象化做得更
好的意思。

抽象化的應用

↓

| 麵包 |
| 醬汁 |
| 配料 |
| 麵包 |

三明治模型

若要進行抽象化，該怎麼做呢？

請看看左邊的三明治，在兩片麵包之間依照順序放入了肉、蔬菜與醬汁，
如果將這個抽象化，將會出現和下方一樣的圖，而這樣的表現就是三明治
「模型」。使用同一個模型，區別麵包、醬汁、配料的種類，就可以做出各
種三明治，就像是在配料中加入起司變成起司三明治，加入鮪魚變成鮪魚
三明治一樣。

製作出針對問題的模型，就有如設計解決問題的方法。

Point

抽象化是為了解決問題、
找出核心要素的動作。

抽象化是為了理解與分析
問題所需要的過程。

為了解決問題，可以製作
稱為「模型」的基本概念
框架。

背景和角色

如果要執行Scratch，會有一隻貓咪出現在白背景的舞台對吧？
現在試著任意更換舞台背景和增加其他角色看看！

1. 角色區左邊會有4個小圖像，各項功能包含在哪個圖像裡，游標對上圖像時會顯示功能敘述，請在 圖示 裡選擇後寫上。

圖示　甲 📷　　　乙 🖼️　　　丙 📤　　　丁 ✏️　　　戊 🐱

(1) 從電腦中挑選背景 (　　) 　　　(2) 在範例庫中挑選背景 (　　)

(3) 自行繪製新的背景 (　　) 　　　(4) 用攝影裝置錄製新背景 (　　)

2. 請看下列三種舞台，選出正確的選項。

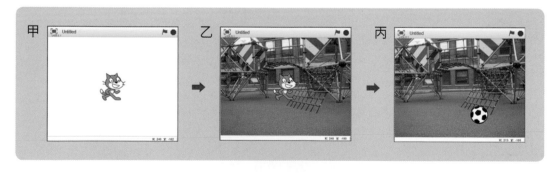

(1) 為了將甲的背景換成像乙一樣，點選 (🖼️ , ✏️) 後找出背景。

(2) 請在乙的(貓咪, 背景)上方按下滑鼠右鍵時，選取「選單」中的(刪除, 複製)。

(3) 按下(🐱 , 🖼️)後，選擇足球模樣的角色。

認識動作積木1

執行Scratch時，讓貓咪角色像右圖一樣的腳本「向右移動10點」。

要不要確認看看下列腳本的移動方式呢？

1. 將數字改成和下列的腳本相同，請問貓咪會怎麼移動呢？

(1)

(2)

2. 如果執行下列的腳本，請問貓咪看的方向各有什麼不一樣呢？

(1)

(2)

(3)

(4)

認識動作積木2

將舞台換成看得到坐標的背景,試著做看看下列的問題吧!

1. 如果執行下列的腳本,請問貓咪會怎麼移動呢?

(1)
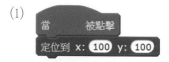

當 被點擊
定位到 x: 100 y: 100

- -

(2)

當 被點擊
定位到 x: 100 y: -100

- -

坐標背景是
在 裡選擇
xy-grid。

2. 舞台正中央的坐標為(0,0),甲的貓咪在(0,0)的位置上,請問執行什麼腳本會變成乙呢?

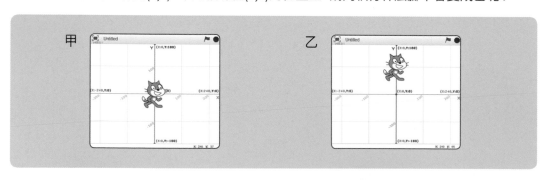

①

當 被點擊
y 改變 100

②

當 被點擊
x 改變 100

旋轉的角色

製作下列的腳本,並將執行的內容寫下來。

1. 試著執行下列兩個腳本,並說明其中的差異。

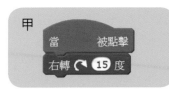

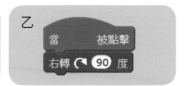

2. 在任一角色中試著執行下列兩個腳本。

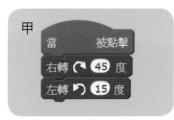

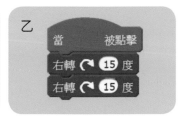

(1) 點擊甲和乙的 ▌◢ 時,角色會有什麼改變?

甲 -----

乙 -----

(2) 比較兩個腳本的結果,請試著說明為什麼會出現這樣的結果呢?

以方向鍵移動

做了一個運用方向鍵來移動小魚的設計，請試著使用不同的按鍵去移動。

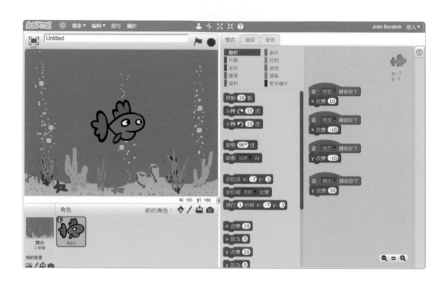

1. 請說明當按下與下列一樣的方向鍵時，會怎麼移動呢？

(1) ➡ , ➡ _____

(2) ⬇ , ⬅ _____

2. 在空格處填入適當的答案。

(1) 當a鍵被按下，向右改變10　　　　　　　　(2) 當空白鍵被按下，向上改變30

像海盜船一樣擺動

根據轉動的角度與方向,角色的樣子也會有所不同。

請試著執行下列的積木。

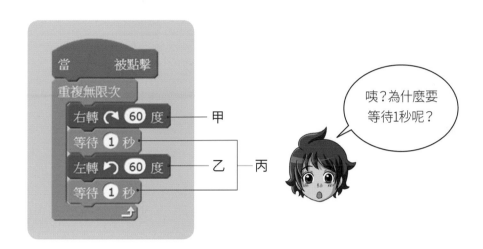

甲 — 右轉 ↻ 60 度

乙 — 左轉 ↺ 60 度

丙

咦?為什麼要等待1秒呢?

1. 請問甲和乙分別往哪個方向轉動了角色呢?

甲 _____ 乙 _____

2. 如果沒有丙的話,會變得如何呢?請試著執行下列沒有丙的腳本,並寫下結果。

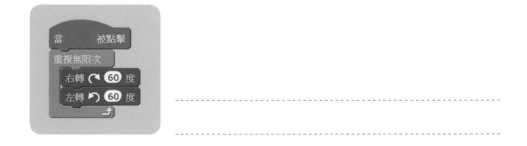

161頁

(1) 虛
(2) 全
(3) 擴

166頁

1. (1) 丙　　(2) 乙　　(3) 丁　　(4) 甲

2. (1) 　(2) 貓咪、刪除　　(3) ◆

167頁

1. (1) 貓咪往右邊移動了很多(50點)。
　 (2) 貓咪往左邊移動了一點點(10點)。

2. (1) 右　　　　　　(2) 左
　 (3) 上　　　　　　(4) 下

168頁

1. (1) 貓咪往右上方移動到(100,100)。
　 (2) 貓咪往右下方移動到(100,-100)。

2. ①
　 ➡ 由於貓咪往上移動，所以移動y坐標。

169頁

1. 甲：順時針方向轉動15度，乙：順時針方向轉動90度。

2. (1) 甲：角色順時針方向轉動30度。
　　　 乙：角色順時針方向轉動30度。
　　　 (甲和乙的結果相同)

　 (2) 順時針方向轉動45度後，再逆時針方向轉動15度的結果
　　　 和順時針方向連續轉動兩次15度的結果是一樣的。

170頁

1. (1) 往右移動兩次。
　 (2) 往下移動一次，往左移動一次。

2. (1) a、10
　 (2) 空白、30

171頁

1. 甲：順時針，乙：逆時針
2. 看起來像沒有移動一樣。

劉康民預告

朋友們！讀完三集也感受到程式設計的樂趣吧？
現在具備了Scratch的基本能力，
從第四集開始將介紹更有趣的內容！
為你的角色做特別的造型喔！